游泳科技與健康

溫兆明

作　　者：溫兆明

出 版 社：陳湘記圖書有限公司

地　　址：新界葵涌葵榮路 40-44 號任合興工業大廈 3 樓 A 室

電　　話：（852）2573 2363

傳　　真：（852）2572 0223

出版日期：2021 年 10 月

國際書號：978-962-932-198-

定　　價：港幣 38 元

序 言

資深游泳教練 － 溫兆明

二次大戰後，本港泳壇上，在五十年代，雄踞香港長、短途自由式、蝶式、背泳多項錦標垂十載，曾膺六屆全港公開渡海泳皇座，並代表香港參加澳洲墨爾本奧運，兩度出席亞運。退休後，赴英倫高級游泳教練班深造，成第一人。一九六九年被聘為香港游泳總會，專責擔任各屬會游泳精英和一九七〇年曼谷亞運代表以及隨隊職業教練，又被大會聘為為國際水球裁判。一九七八年，英國訓練弱能兒童游泳專家 MRSrs, Wynn Rateliffe 來港設班講授教導傷殘和弱能人士游泳教練專業課程，他亦考取該項特殊教練文憑，目前溫兆明持有高級國際教練和國際傷殘弱能人士游泳教練兩項文憑，他是本港游泳教練「知名度」最高的一人。 又于該年前後協助香港游泳總會會長兼主席提意，因此陪同陳錦奎青年會教練以及群組屬會教練，有陳耀海，佟金城，司徒民強，鄭崇年，梁榮華，陳兆亨，張國瑜等 36 人組成香港游泳教練總會，假座於沙田體院。于一九七九年，他創辦之香港飛魚體育會對「游泳技術」和「體能訓練」兩方面並重，和採最現代化教授方法及本著「有教無類」為

宗旨。一九八二年，他曾翻譯國際游泳聯合會（FINA）游泳比賽規則為中文版，給予游泳比賽人士和各機構，以及體育會。二〇一四年，以永不言休，來報答香港社會賢達，熱愛游泳人士支持，繼續倡導游泳及其晚年特編寫二本「香港初期游泳史回憶錄」由一九五〇年至一九七八年隨香港橫渡維多利亞海峽渡海泳為止。一切有關於香港初期游泳，跳水、水球、舢舨、拯溺及文康處倡導水泳運動。第二本「香港掌故史」是敘述香港昔日的一切，有關娛樂，體育，故事，健力士大全，名人，富豪和香港習慣的衣、食、住、行以及中國文學等知識，足以給予港老人閱讀回憶歡心和青少年更新創業的享受。2021 年編寫一本「游泳科技教育與健康」意旨是將兩世紀的輔導游泳訓練和略述組成國際游泳聯合會（FINA）和比賽規則以及健康知識等簡易的記載，足給與教練、運動員、熱愛或退休游泳人士借鏡。

筆者特介紹 - 岑懷清　謹識

香港參加 1956

張加道先生於 1976 年當代表香港參與滿地可奧運會
順道採訪該世界有名游泳訓練中心。

香港資深體育名記者岑懷清攝於美國加州著名游泳訓練中心 Samta clar

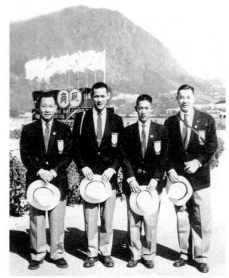

香港參加 1956 年在
澳洲墨爾本舉行奧
林匹克運動會

相片由左起第 3 人
筆者溫兆明
左起：領隊 林沙迪
　　　隊員 張乾文
　　　　　 溫兆明
　　　秘書 伍儀文

1956 年 12 月攝於香港機場

飛魚體育會

由左起陳志忠，陳朗軒，溫順揮，梁小勇，溫小蔚，
陳蓮芳，余仁德，溫兆明，劉彩蓮，楊千慧，王浚偉
香港飛魚會諸教練（泳總晚宴）

香港飛魚體育會應邀慶祝中華民國建國七十年台灣區運會全體合照

中國香港體育協會暨奧林匹克委員會

兆明兄,

多謝餽贈近作「香港游泳發展史」一書。除了敍述閣下縱橫香港泳壇數十年之外,更將早期本港泳壇之發展及賽事精要輯錄成書,圖文並茂,實在難得。

特此修函致賀,並祝身體健康,身心康泰。

中國香港體育協會暨奧林匹克委員會
義務秘書長　彭冲 SBS

彭冲

二零一五年一月二十二日

會長
霍震霆先生 GBS, JP

副會長
李翠珠女士 BBS, JP
晉奇先生 GBS, JP
郭志樑先生 MH
王國樑先生 MH, JP
江文信先生 SBS, JP
喬肖泰先生 BBS, MH
林曉明先生 BBS, JP
楊祖賜先生 MH, JP

義務秘書長
彭冲先生 SBS

義務副秘書長
王敏超先生 JP
梁美莉教授
霍啓剛先生

義務司庫
黃良威先生

贊助人
中華人民共和國
香港特別行政區
行政長官
梁振英先生 GBM, GBS, JP

名譽顧問
中華人民共和國
香港特別行政區政府
民政事務局局長
曾德成先生 GBS, JP

永遠名譽會長
沙理士先生 GBM, JP

名譽副會長
余國興先生 BBS, MH
胡光先生 GBS, JP
王華生先生
湯恩佳博士 BBS

香港銅鑼灣掃桿埔大球場徑1號奧運大樓2樓
電話: (852) 2504 8560　傳真: (852) 2574 3399　電子郵箱: secretariat@hkolympic.org　網址: http://www.hkolympic.org

中國香港體育協會暨奧林匹克委員會秘書長彭冲先生致感謝信函

平 等 機 會 委 員 會
EQUAL OPPORTUNITIES COMMISSION

香港太古城太古灣道14號太古城中心三座19樓
19/F., Cityplaza Three, 14 Taikoo Wan Road
Taikoo Shing, Hong Kong
網址 Website : http://www.eoc.org.hk

caring**organisation**

本函檔號:	EOC/NET/33
電　話:	2106 2123
圖文傳真:	2511 8142

香港　新界
沙田
美林村
美楓樓 B 座地下 141-148 室
香港殘疾人奧委會暨傷殘人士體育協會
轉交
溫兆明先生

溫先生：

　　　　感謝你的贈書。《香港游泳發展史》一書是香港的游泳歷史。書中西環海泳場的圖片，勾起我在六十年代參與 3 年渡海泳、校際和大學游泳比賽的回憶，實在無限感慨！

　　　　你是香港特出的游泳高手，還記得當年你榮獲多項游泳比賽冠軍，是我們年青人的偶像！希望你在游泳界多年的貢獻，能啟發年青泳手不斷勞力，在現時較優質的環境下，再創好成績，為香港增光。

　　　　祝　身體健康，生活愉快！

平等機會委員會主席

周一嶽

2015 年 1 月 29 日

平機會主席周一嶽先生致感謝信函

會育體華南
South China Athletic Association

獎狀

溫兆明君歆任本年度泳部

總教練之職訓練有方使本班

運動員迭獲多項冠軍成績斐

然爲會延譽殊堪嘉尚合發給

獎狀

溫兆明君

右給

南華體育會執行委員會主席

黃炳禮

一九七三年十二月十七日

南華體育會頒發獎狀予溫兆明先生對其傑出成績賦予肯定

9

HONG KONG SWIMMING COACHES ASSOCIATION LIMITED
香 港 游 泳 教 練 會 有 限 公 司

2015 年度周年頒獎禮：教練/運動員穫獎名單

教練

傑出貢獻獎	WAN Siu Ming	溫兆明
最佳教練	Michael FASCHING	
Harry WRIGHT 教練紀念獎	FU Mui	符 梅
小飛魚教練獎	羅佩盈　林日光	張繼棠

運動員

最佳游泳員	(男)	Geoffrey CHEAH	謝旻樹
	(女)	Siobhan HAUGHEY	何詩蓓
		AU Hoi Shun, Stephanie	歐鎧淳
最佳進步獎	(男)	CHEUNG Kin Tat	張健達
	(女)	Camille CHENG	鄭莉梅
最佳新秀	(男)	MOK Kai Tik Marcus	莫啟迪
	(女)	WONG Kwan To	黃筠陶
體育精神獎		LIU Ka Lei	廖嘉莉

*頒獎禮將於 2016 年 1 月 9 日晚上七時香港游泳教練會周年聚餐暨頒獎禮上進行

溫兆明先生榮獲 2015 年傑出教練貢獻獎

溫兆明出得意門徒

分齡泳昨四項創新

平均成績已見進步

1964 年星島日報
溫兆明先生獲得傑出成績之剪報

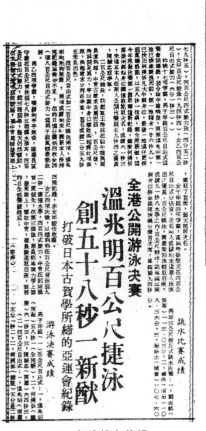

全港公開游泳決賽

溫兆明百公尺捷泳

創五十八秒一新猷

打破日本古賀學所締的亞運會紀錄

1960 年泳總之剪報

昨晚游泳對抗賽

港華聯獲得全勝

溫兆明刷新紀錄

百公尺自由式五十八秒正

愉園週末訪澳 與警隊作義

1959 年華泳之剪報

目 錄

編者的語

溫兆明

　　筆者經已從事游泳訓練已逾半世紀，特著「游泳科技與健康」一書，意旨是給港人參與香港水體倡導與健康；有關游泳起源歷史，國際游泳聯合會 (FINA) 成立，宗旨與比賽規則，專業，業餘教練促進科技游泳運動訓練教育與健康知識。是給與一般推動或輔導游泳運動事宜借鏡，適應教練，導師，運動員，初學者，及退休熱愛游泳運動人士作為游泳終身健康享樂。

　　最後，筆者多謝各位前輩，老師訪港倡導游泳科技訓練及世界頂級游泳運動員示範和友好的意見。中國黃焯榮教練（廣東省，東南區七省游泳總教練。澳洲約翰・軒歷斯 (John Henrich) 世界頂級游泳運動員。美國李森美博士 (Sammy Lee , PhD.) 世界頂級跳水運動員。美國羅伯特・吉富斯博士 (R.J.H. KipThuTH PhD.) 耶魯大學教授，曾代表美國出席參與六屆運奧運。美國詹姆斯・康西爾曼博士 (James.E.Counsilman, PhD,)。澳洲塔爾伯特博士 (Don TalBot,PhD,)。保爾・哈特勞布 (PAULHAR TLAUB)1956 年墨爾砵奧運代表，美國俄亥俄州辛辛那提可口可樂公司游泳總教練，曾在澳洲

給筆者兩星期的游泳學習與訓練方法。日本古橋廣之進 (FURUHASHI) 昔日的自由式世界紀錄頂級運動員（筆者崇拜偶像），近代已進入奧運執行委員。澳洲傅利莎 (DON FRAZER)，喬恩‧亨里克斯 (JON KONRAD)，約翰‧德維特 (JOHN DEVITT)。美國馬克‧史畢茲 (MARK SPITZ)，詹姆‧蒙哥馬利 (JIM MONTGOMERY)。英國大衛‧威奇 (DAVID WIKI)。每一位都是世界頂級游泳員訪港提供生理，技術的訓練，及改良游泳姿勢數據及記載，合併筆者參與經過記載改編完成。如有錯漏，請多多指教及包涵！

編者自傳

　　筆者姓溫名兆明，出生於香港港島西灣河川龍村，二次世界大戰後隨父遷往西灣河太古員工宿舍（現太康街）太康街，共分五條街：第一街太安街；第二街太裕街；第三街太康街；第四街太富街；第五街太祥街，均屬唐樓形式，每條街高度為三樓及雙單數門牌對立，家父住在第三街，太康街適中間相隔有疏水大渠，該露天疏水渠經常有水從西灣河大石街山頂作通水道經太康街大渠流出海傍，該渠有兩米五，當潮汐漲時海水湧入渠口，同時山水不能流出大海，水渠儲水很像游泳池一條二十五米泳線一樣，但是唯一不可作為游泳用途，就是天旱及水退因為水深太淺。但是在水退時有很多宿舍小

朋友爬攀下海邊沙灘捉小蟹及釣魚作樂。本人就讀於太富街三光英文書院，得同學馮鏡泉君認識及介紹本人前往筲箕灣阿公岩南華會海泳場習泳，隨拜黃焯榮教練為師，是中國中山石岐人民，也是昔日全運會蛙式胸泳好手。本人覺得師傅是一個資深專業游泳教練，經常研究和解決游泳技術上問題，還採用昔日美國世界飛魚專尼 · 威士慕勒 (JOHN WEISULLER) 的游泳動作圖片懸掛在南華會海泳場入口處待人觀看。他曾先後訓練很多南華體育會游泳精英，並取得多項冠軍及錦標。師兄，師姐們計有胡均權，馮鏡泉，彭照瑞，陳誠忠，蘇智禮，郭炳泉，崔祐權，陳國恩，姜玉楷，莫耀棠，吳灼欽，李俊文，黃譚勝，黎焯華，夏日華，黃育新，劉定芳，曾潔貞，曾若蘭等人，已在香港泳壇甲乙組游泳精英活躍多時。師弟，師妹有張道強，黃勤輝，劉定平，吳其光，黃勤光，麥浩源，麥年豐，尹炳光，尹家璧，彭照興，彭照祺，羅國興，黃譚清，梁沼冰，黃霞女，鍾美梨，趙齊愛，曾均浩，余荷珠，岑燕琼等人亦已經是香港泳界中流砥柱精英。昔日筲箕灣區人士是曾給與南華會海浴泳場香港游泳少林寺的稱號。一九五三年師傅黃焯榮帶隊前往中國專研及訓練游泳技術，隨從有戚烈雲，陳嫣萍，戴麗華，黃埠峋，黎焯華，黃譚勝，郭炳泉，崔祐權，陳國恩，姜玉階等人均深受國內人士歡迎（本人已在師傅計劃隨從但在家父，南華體育會，當時香港社會環境及全運會游泳的前輩等，給與家父的意

見問題，不能隨隊）。其後師傅專責訓練國內七省游泳事宜，為七省游泳總教練之職。於一九七一年戚烈雲打破一百公尺蛙泳世界紀錄時間七十秒正及曾訓起兩名全國紀錄。其後於一九八〇年及一九八四年親自帶領中國跳水隊及游泳隊訪港示範表演兩次，終於師傅榮休前獲國家榮譽獎銜及金牌一面。

師傅曾給與筆者訓導，以香港游泳選手矮小身型是不可以同洋人身形相比，唯一方法就是求助於健身鍛鍊肌肉能量及泅游中長距離及踢腿等，令到自己的關節鬆弛而更靈活，自動配合增加游泳動作的頻率才可以有所突破的。（正是近代世紀的促進訓練）所以師傅開始教導筆者先訓練四百公尺至一千五百公尺為主項單位後游一百公尺背泳及二百公尺背泳為副項作為矯正或增作用。最後鍛鍊海豚式蝶泳為副式才能增加自由式和背泳手部氣力。結果在本人全熟期囊括自由式，蝶泳和背泳及長短距離海泳的香港紀錄，還包括二百公尺個人四式泳在內。

筆者游泳的成就不單只靠自己積極鑽研苦練，還要靠歷史悠久的母會——南華體育會的資深教練們，游泳前輩及社會賢達愛護支持及指導才會成功，其後還要永遠不停在尋求解決游泳技術上問題 和學習才能真正的成功。從成功方面因素回憶筆者最敬愛的老師除黃焯榮師傅外，還有曾是西環八達中學校監督兼校長（昔日香港高級教育視學官葉觀樑老師，他嗜愛游泳及水球，昔

日香港水體運動 倡導，游泳及水球總裁判葉觀梭老師。（回憶昔日香港最佳選手代表；有自由式陳其松；背泳劉寶希；蛙泳郭鎮恒；蝶泳曾河福；水球陳律己；跳水蘇天謨等前輩可稱一流高手）。黃錫滔眼科專科醫生（中華業餘游泳聯會永遠名譽會長）及其夫人，人稱她為「魚媽媽」，其夫婦兩人除嗜愛游泳外，還對其他男女泳員如同自己兒女一樣，她還有兩個游泳成績不錯的女兒黃菀貞和王婉笙，泳界中人稱他們為「美人兒」。（回憶筆者昔打水球嚴重傷及眼球他很小心給筆者照顧及醫治復原，還給筆者彈簧拉力器如何增加手力，有如父子一樣，凡到他醫務所探訪，他一定把一切事務暫停，與筆者大談泳術與足球。他的秘書常勸道不要和醫生長談，有很多病人等候）。張錦添老師是家父生前好友，為人十分豪爽，筲箕灣街坊稱他為「筲箕灣皇帝」，他是筲箕灣街坊福利會永遠名譽會長及南華體育會永遠名譽會長，他嗜愛游泳運動，曾發動筲箕灣街坊福利會與南華體育會海泳場合辦水上運動大會，尤其是第二屆成功提拔港海幼苗人魚，包括溫兆明在內，其功不可沒。還有金子章，郭鎮恒，曾河福，陳月法及陳振南等教練苦心指導游泳比賽技術，起跳及轉身等動作，確有奇效。

　　筆者於一九五三年首次參與元旦長途泳聯歡，由九龍荔枝角華員會主辦每年一度的遊樂聯歡，意旨是聯絡各屬會友誼，賽程距離為六百碼，比賽結果年僅十二

歲南華會溫兆明奪得錦標，竟能壓倒一九五二年維多利亞海峽渡海泳冠軍鄧沃明，當時許多人以為筆者未有繞過小船標誌中途回來而倖勝及後舊曆年初一在港島西環鐘聲慈善社鐘聲冬泳團主辦每年一度邀請屬會聯歡長途泳賽，賽程距離約一千四百碼左右，結果鄧沃明取得冠軍，筆者當時泅鐥水線得亞軍，至此泳圈中人始信南華會體育會溫兆明確有勝鄧沃明實力。其後筆者對中長距離游泳比賽興趣大增及有計劃的逐漸加強自己的陸上健身和水上拉長的距離訓練游泳耐力，預先做好未來一、二百公尺游泳項目的準備。

筆者提議在南華會海泳場加設一些簡單的健身運動器材，專給與本會運動員使用，如單槓，鐵餅，槓鈴，啞鈴及拉力機等供給本會游泳代表準備在每年訓練期及冬季過渡期進行或加強體能健身之用，後得南華會海泳場諸教練及愛嗜游泳健力前輩有李劍琴，陳月法，李惠和，黃國傑，葉觀椒，曾河福，郭鎮恒，金子章，黃祝焜及潘鶴雲等老師讚同及支持，因為大家深信只靠游泳鍛練好體能肌肉的發展是很慢的身為游泳選手是須要雙管齊下致可以收效。

當時的健身器材很簡單，不能跟國際健身器材相比，筆者在南華會海泳場領導南華體育會游泳部有了簡單的健身設備，可以加速隊友游泳技術成長及比賽晉級機會。筆者游泳計劃利用健身器材運動矯正自己的體型及增加肌肉能量（但是過於發達容易使肌肉硬化及關節

生硬失去圓滑鬆弛的協調）。其後進行柔軟體操運動使筋骨肌肉拉長及鬆弛，最後進行長途慢游適應自己的服水感及關節和動作的鬆弛協調。還有一點要注意就是比賽日期遠或近就要將陸上輔助運動增加或減少，水上長距離的慢游可以縮短為中長距離慢游或短距離重複快游，要視乎比賽期遠近。於一九五四年筆者被選代表香港華人參與菲律賓主辦第二屆亞洲運動大會，在男子組八百公尺自由式接力泳獲得第四名。取經回港後筆者對國際游泳訓練方式及模範更加了解，終於將南華會游泳隊的領導訓練計劃轉入營訓練計劃。由一九五四年冬季開始，首創每年由三月至九月。三月至六月自由參與訓練，六至九月暑假期南華會游泳代表隊員一律參與集體訓練，宿營於南華會海泳場泳棚集訓（女子會代表須依時出席）。一九五五年南華會游泳隊成績突破多項冠軍及刷新游泳紀錄，原因是他們經過九個月有系統的嚴格游泳訓練。由一九五四年冬季前後開始鍛練身體增強背，蛙、蝶、捷運動選手的肌肉主要部分活動能力，手部拉推能力，跳高伸展能力及柔軟體操而已。因此，南華會阿公岩海泳場一九五五年之後已訓練不少游泳精英，所以筲箕灣區街坊人士稱筆者為「亞公岩飛魚」同時稱亞公岩海泳場為「游泳少林寺」之稱號。據該年的游泳成績每個月都有突破紀錄，可能是領導訓練後再進行輔助運動的效果。筆者得認識香港大學體育部教授詹姆斯．斯塔夫（JAMES STARFF）親自給與筆者六個星

期訓練基本循環訓練法健身，其後回到南華會海泳場依照基本循環訓練法原理及設備進行訓練南華會泳隊代表及自己加倍進至賽前一個月。結果筆者又入選代表香港出席在澳洲墨爾本舉行之十六屆奧林匹克世界運動大會。回憶一九五六年在香港島婦遊會山頂泳池（二十碼泳池）舉行之第十六屆奧林匹克世界運動大會遴選賽，（遴選標準一百一十碼自由式五十九秒正）。筆者同香港最快飛魚一同參加遴選，結果筆者五十七秒七先達終點，後者張乾文五八秒八，結果二人均突破標準入選代表香港資格。

一九五六年筆者游泳成績一百公尺自由式五十七秒七，四百公尺自由式四分五十一秒五，又是人生游泳的轉振點，對朋友事物先考慮然後實行。回想當年一九五六年一同參與在澳洲墨爾本舉行的第十六屆奧林匹克運動大會，張乾文君同伴兼香港代表，香港人資助筆者及他人二人參與世界運動大會比賽應該更加盡力為香港爭光，為什麼？他好像意志消沉對筆者講及洋人高大氣力好，我們大家都是包尾。第二件事，他又對筆者講及該次我倆是沒有車馬費派發，初時筆者想沒有問題，但是後來筆者 追問上次有沒有車馬費發給，他說「有」。筆者便回答無論多少都好希望保持一個「有」字，免致下一屆代表怨及我們不為他們爭取，筆者二人感覺是對，他帶筆者一齊前往去見教練伍儀文，張乾文先開口講及車馬費事情，便說是溫兆明意思，為何不講

及是「我們」的意思。教練一直沉默的不回答,結果在回航香港機上由秘書林沙迪派發每人拾圓澳幣(還說及我給你們以後沒有老友做。因此誤創違反下級不服從上級命令是違反紀律而被壓數十年)。

筆者自我努力耕耘,而深研游泳技術,訓練自己比以前更加強壯,將自己的所有游泳記錄更新重復香港泳壇的美譽。在世運裡張乾文是我的好朋友經常支持筆者問題,大會閉幕後澳洲主辦國有招待及旅遊,筆者放棄一部分遊覽轉移去學習泳,因為筆者昔日四百公尺自由式預賽造出一場笑話。筆者游第八線而三線四線五線六線都是有資格奪取冠軍的選手,安排一同八線多屬成績較次的選手,全組最細小是筆者居然一發令便一馬當先拋離兩個身位直向五十公尺進發,引起各國教練注意,電視台鏡頭直視廣播台追播及全場觀眾打氣,高呼「香港小孩快啲!香港小孩快啲!」不停高呼,筆者用盡全力游五十公尺至五十三公尺後始被其他游泳選手追過,終於以中速完成四百公尺的自由式預賽時間五分二秒五,一百公尺自由式六十秒七,張乾文一百公尺五十九秒八。賽後回港遊由教練伍儀文提交報告,講及筆者不盡全力大失港人所望,張乾文寶刀未老,才知筆者中計。回憶一九五六年世運會中首天筆者四百公尺自由式預賽,首五十公尺轟動整個賽會,次日無論在飲食堂或空曠草地上休息,有許多教練及選手同筆者交友及他們常問及香港在那裏?那裏是香港?筆者只答他們是中國

隔離，引起大家一場歡笑終結為朋友，其後港人對筆者的失望轉變為喜悅，就是電視台廣播台報章及大會觀看及比賽人士都極想知香港在那裏？是什麼地方？筆者已經介紹香港就是現今國際知名金融貿易中心的香港！

在當時世運會閉幕後，筆者隨美國可口可樂公司游泳總教練保羅 · 哈德勞布 (PAUL HARTLAUB) 在世運池學習游泳。他六十歲左右示範自由式相當漂亮，他的踢腿比筆者自己還好。在世運會閉幕後的日子裡有如父子一樣溝通，他教筆者習泳，筆者則在亞洲膳食堂教他拿筷子食中國菜，有時他教筆者拿刀叉食歐洲菜等，倆相處大約兩星期左右才各自歸回居地，經常有書信來往報告近況及互相傳達研究游泳技術及分析新知識了解，他曾授筆者自由式手法及怎樣練習加強自由式踢腿能力。

於一九五八年美國耶魯大學體育教授兼游泳教練羅伯特 · 吉富斯博士 (R.J.H.KIPTHUTH,PhD.) 曾代表美國出席一九二八，三二，三六，四〇，及四八年五屆奧林匹克世界運動會，贈給筆者一本由他編寫的 (SWIMMING) 一書內容有連串鍛練體能的圖片，柔軟體操及活輪拉力，每天都要做一次，其後筆者得到平衡發展，好滿意身體保持有一百六十五磅體重，高度 5 尺 6 寸，保持十多個香港游泳紀錄。詹姆斯 · 康西爾曼博士 (JAMES.E.COUNSILMAN,PhD.) 是美國印地安那大學體育教授兼游泳教練及澳洲名教練唐 · 塔爾伯特博士 (DON TALBOT, PhD) 他們教筆者如何製造游泳訓練

儀器，體能訓練及游泳姿勢矯正。最後一個日本名教練前古橋廣子進 (FURUHASHI) 他是一九三六年柏林奧運一千五百公尺自由式冠軍。先後幾次在亞洲運動大會給筆者本人加以矯正香港代表背，蛙，蝶及捷泳手的游泳動作及撥水姿勢。事實上日本人同是亞洲人，日本人的成功步驟，香港人也可以做到成功或超越，筆者游泳代表的鼓勵及信心。其他的教練有澳洲軒力斯 (JOHN HENRICKS)，傅利莎 (DON FRAZER)，亨利克斯 (KONRADS)，德維特 (JOHN DEVITT)。美國教練有史畢茲 (MARK SPITZ)，蒙哥馬利 (JIM, MONTGOMERY)。英國教練有 大衛 · 威奇 (DAVID WIKI) 諸世界游泳冠軍到香港倡導游泳技術表演與示範及聯絡友誼，讓港人了解很多游泳知識，讓筆者真正了解比賽的意義，意旨友誼第一，比賽第二的意思。筆者已停止比賽多年還有保持來往書信示範游泳圖片傳遞共通國際游泳新知及函授，真是一生難忘的友情。

　　自參與澳洲墨爾本世界運動大會後筆者對游泳訓練更加有信心，訓練整年不停做游泳輔助運動，務求體能及游泳速度進入筆者全熟期。一九五七年游泳成績已進到一百公尺自由式五十八秒正。一百公尺蝶泳六十七秒正。二百公尺蝶泳二分四十三秒三。（查一九五八年日本第三屆亞運，男子一百公尺自由式冠軍日本古賀學時間五十八秒三，筆者比他還快出三線但未能出席比賽因等候大會通知，因而痛失一面金牌）。

於一九五三年──一九六二年筆者曾代表香港出席二屆亞運及一屆奧運。先後突破及翻新全港新紀錄有自由式項目五十公尺，一百公尺，二百公尺，四百公尺及一千五百公尺。背泳項目一百公尺及二百公尺。蝶泳項目一百公尺及二百公尺。二百公尺個人四式泳合共十項全港游泳紀錄。還有六屆橫渡香港維多利亞海峽渡海泳及香港業餘游泳總會主辦香港吐露港長途泳賽前後五英里及六英里兩屆冠軍時間紀錄永遠保存。

一九六二年從香港珠海學院（專上學府）取得文學士學位後，隨被聘該院體育部助教兼中學部體育主任。南華體育會海泳場筆者自幼到成年都是南華會海泳場教練服務。正是教完他們然後自己練，因此，自己的身型及耐力比普通游泳選手強能在游泳項目中，一出即贏及打破記錄，帶來自己的歡樂忘卻了疲勞二字的忍受。（昔日香港的體育會游泳部的發展，大都由游泳部主任自資使用，而教練從義務集中所有一切游泳事宜職責在一身，如教練，管理，隊長，隊員等。筆者恩師黃焯榮自一九五三年帶領師兄們前往國內深研與訓練，因當時香港社會環境與背境問題一去不返，已決定接受國家體委及國家東南區體委兼七省游泳總教練，能訓練一個世界記錄及兩個全國紀錄，因此，臨退休前國家贈予榮譽及金牌一面。在他離開香港之前將一切的訓練事宜交了給筆者及囑告訴筆者還要努力訓練自己。筆者當時正是踏入游泳初熟期已取得多項冠軍及紀錄，因此，筆者對游

泳生涯發生忘不了的興趣。從函授，閱讀，實踐，考試資格不停的進修，累積自己的經驗與知識，完成國際教練的行列，全港或國際的運動適應與運動藥物的研討會及證書，一一取回來，作為自己的努力及資格的回報。

一九六二年取得澳洲皇家拯溺協會基本，復甦及熟練三級證書及（一九五四──六三年香港皇家拯溺總會基本，磁章，十字章，教練，優異，沙灘及金章等一系列的證書和紀念章）。

一九六四年已訓練一個香港世運代表陳錦康於日本東京奧運。一九六六年香港中華基督教青年會游泳教練及應邀台灣游泳比賽教練兼運動員。一九六九年取得國際高級游泳教練及教師證書。一九七〇年被聘為香港業餘游泳總會高級游泳聯合會教練及該年亞洲運動大會於泰國曼谷進行隨隊顧問和被聘為大會水球國際裁判。一九七二年被聘為香港中華業餘游泳聯合會義務教練及香港主辦第一屆東南亞華人游泳團教練。一九七八年國際弱能人士泳術教練文憑。一九七九年成立飛魚體育會兼主席。一九八二年筆者翻譯國際游泳聯合會 (FINA) 游泳比賽規則與行政為中文版，贈與香港體育會，機構及愛好游泳比賽運動人士。一九八三年九龍塘弱智學校專題導師。一九八四年九龍觀塘扶輪社專題講師。一九八七年香港業餘總會暨奧林匹克委員會高級運動行政與管理證書及香港中文大學國際運動藥物研討會出勤証書。一九八八年香港中文大學體育教師及教練研討會

專題講師。一九九一年香港幼青會有限公司游泳顧問及香港白布理暑期游泳活動教練。

一九九八年筆者開始專研殘疾人士泳術及比賽訓練事宜，努力漸進及進修所有有關弱智與殘疾人士知識，進入深研作為健全，弱智與殘疾專業教練。並取得國際殘疾技術分類教練及顧問等證書。二〇〇〇年中華人民共和國第五屆殘疾人士運動大會於上海為香港代表教練。二〇〇一年國家級心肺腦 復蘇師資培訓班證書（由中華人民共和國衛生部醫院管理研究所舉辦主持王正一教授）。及國際殘障人士游泳訓練委員會教練證書。二〇〇二年國際殘障實習技術顧問，香港弱智人士體育會游泳教練，及香港舉辦第七屆亞洲適應運動與訓練研討會出勤證書和第十四屆韓國釜山亞運殘疾人士運動會大會香港代表教練（取得 S5 女子第二名）。二〇〇三年中華人民共和國第六屆殘疾人士運動大會於廣州香港教練代表及香港辦伊納士拉（INAUGURAT）殘疾青年運動大會教練（取得十餘面獎牌）。

二〇〇四年筆者專業深研人類泳術授與二歲至先進組，包括初學，訓練，比賽，姿勢矯正與健康及愛好游泳運動與娛樂人士。從他們的心理，質素與健康，體型與耐力的適應處於學習和訓練。時光過得很快已人到希年。二〇一四年出版「香港游泳發展史」意旨是回報，昔日的平台回憶自己的開心及他們的平台朋友，在那裡難得回來一聚更開心。二〇一七年出版「香港掌故史」

意旨是回憶香港廣東的一切的發展，有昔日的衣、食、住、行及名勝旅遊點，娛樂、體育、故事、政制、健力士大全和廣東的詩詞等，給與老人閒娛的閱讀與回憶的歡心及青少年的更新創業。二〇二一年出版「游泳科技與健康」意旨是給與專業和業餘教練們的未來教育的游泳數據，筆者是集中二十世紀與昔日一九世紀世界游泳大師的心得，拼合筆者由十三歲至八十三歲的進修及實踐經驗編寫成一本對教練們或學習導師，最佳的教學數據。作復之視今，亦由今之視昔，不是超越別人而是別人從我得益，是為自己的深研成功與開心，永不言休從事回報於社會賢達及愛好游泳運動發展人士。

編者自傳

溫兆明

恩師黃焯榮
中國國家體委兼七省游泳總教練

美國李森美博士
世界跳水冠軍

英國大衛 · 威奇
世界蛙泳冠軍

英國昔日香港教練
大衛哈拿

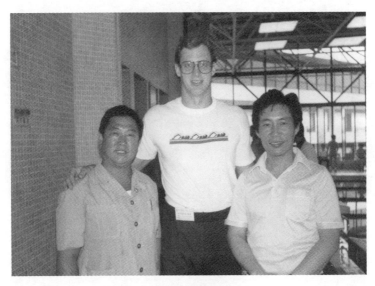

美國蒙哥馬利
世界飛魚及長途冠軍 1978 年八屆曼谷亞運領隊鄧乃鑄

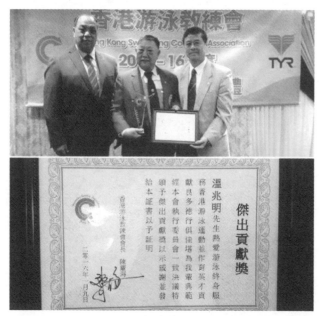

紀念品

紀念品

昔日亞洲飛魚梁水國

昔日菲律賓王文壽與鄧錦榮（蛙泳對抗後攝）

香港體院游泳總教練
陳劍虹、大衛・哈拿、陳耀海（由今之視昔）

由左起劉彩蓮，李鳳儀，梁豐，梁小勇

香港飛魚體育會精英

前排由左起教練溫順揮， 董英浩，陳孟麟，陳志宗，

後排陳漢傑，梁少勇，教練溫小蔚，陳子康（泳池）

前排由左起阮耀祺，馮淑嫻，馮淑儀，高德師，高淇，樊偉添，曾意銘，
中排 古汝發，戴智輝，李進港，
後排 吳旭光，陳漢鍇，鍾元，鄧國光，溫世強會長，余大鵬，教練溫兆明
（台灣七十週年區運）

香港傷殘人士體育協會
運動員與教練

第十四屆亞運韓國釜山殘疾人士大會
香港代表袁淑嫻 S5 女子組銀牌

中華人民共和國第六屆殘疾人運動會香港代表（攝於廣州）

「游泳科技與健康」

編者：溫兆明香港太平山飛魚，亞運及世運代表，
六屆香港維多利亞海峽渡海泳冠軍

曾：外國語言及文學士學位文憑

香港南華體育會游泳部總教練

國際游泳教師及教練證書

香港業餘游泳總會聘任協會教練

泰國曼谷亞運會國際水球裁判

香港中華業餘聯合義務教練團教練

香港游泳屬會協助教練

香港游泳教練總會創辦協助講師

香港中文大學體育教師及教練研討專題講師

香港飛魚體育會主席兼總教練

國家級心肺腦復蘇師資培訓證書

國際弱能人士泳術教練證書

國際殘疾奧委員會游泳運動執行委員見習技術顧問
及見習分類證書

中華人民共和國第五，六屆殘疾人士運動大會香港
教練代表

韓國釜山第十四屆亞運香港殘疾協會教練

夏日泳棚好去處 使人懷念往昔時

北角七姊妹泳棚

摩星嶺金銀泳棚

北角泳棚

荔枝角泳棚

亞公岩南華泳棚

鐘聲泳棚

西環鐘聲泳棚

聞娛一叙

由左起 吳玉珍，簡健煇，吳其光，劉兆銘，黃霞女，余荷芝，
曾潔貞，尹家璧，彭照瑞，王國興
昔日南會海泳場游泳部大家庭攝於吳其光寫字樓

前排由左起 黃立強，符大進，戚烈雲，黃譚勝，梁啟福，
後排 陳耀海，吳其光，梁榮智，區守義，霍紹國，何漢炘，許俊輝，陳偉成
攝於小西灣德馨苑酒家

由左起 陳耀邦，陳耀海，陳念發　昔日東方游泳會一門四傑
陳耀海（背）陳念發（蛙）陳耀宗（蝶）陳耀邦（捷）

由左起 鄭崇連，黃鏡銘，佟金城，陳耀海，符大進，司徒民強
香港游泳教練團訪問泰國

由左起 香港教練會會長 陳耀海
香港餘游泳總會會長兼主席 王敏超

由左起 高惠邦，黃錫林，劉錦波，呂植強，馬仔，
黎焯華，梁榮智，黃譚勝

由左至右起：
前排 霍紹國、袁沛權、黃譚清
後排 陳偉誠、何漢炘、梁榮智、許俊輝、溫兆明、黃譚勝、陳耀邦、
　　　陳念法

黃錫林、溫兆明

黃譚勝、徐曼梅、溫兆明

前排 梁啟福、溫兆明、陳偉誠、霍紹國
後排 鄭崇連、陳耀邦

前排 陳耀海、王敏超、溫兆明、吳旭光、趙展鴻

前排 劉彩蓮、陳耀海、溫兆明、陳蓮芳、梁小勇
後排 溫小蔚、溫順揮

2018 飛魚體育會全體合影

前排 陳蓮芳、溫兆明
後排 溫小蔚、張秋敏、樊偉添、曾意銘

游泳比賽與奧運的根源

最古游泳運動的文化，是從各國的民族，習慣，想象以及生活的形式構成，例如清潔，安全，捕獵和軍士訓練的有效用途。昔日游泳運動比賽的發展於十七世紀英國喬治王時代的喬治亞人 (GEORGIAN ENGLAND)，從習慣，喜愛，而發現其好處以及不斷的更新，又于 1828 年以前，喬治貴族人士，大都取樂於泰晤士河岸作為一種沐浴與樂趣的享受。于 1828 年英國利物浦泳池開放，給予市民享用。隨着于 1837 年英國游泳協會成立以及政府增強推動游泳的好處，給予市民健康和興趣的享受。從游泳運動的開始，通常舉辦的地方，在海德公園（人工湖）和泰晤士河以及港口等地舉行，皆由英國游泳協會，舉辦教育計劃和比賽事議。于 1869 年英國業餘游泳總會成立，設定當今國際游泳和奧林匹克所據的原。又于 1880 年英國大量興建更多大型浴室（例如古希臘作軍事訓練的模型）給予市民享用。因而游泳比賽擴展普及到歐洲各地。于 1896 年國際游泳協會 (FINA) 成立，是由法國貴族皮埃爾 · 德 · 顧拜旦男爵始創國際業餘聯合會 (FINA)

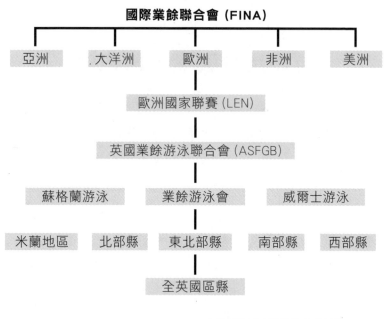

昔日奧林匹克運動的組織結構

（現代的奧林匹克運動大會的樑構及原則）

　　現代的奧林匹克運動有賴於法國貴族顧拜旦男爵不斷的努力和設計，從想象及模仿，例如五環的設計（從古希臘的德爾裴遺址的祭壇上發現五環標誌，源是裴濟運動會的舉辦地）。

　　于 1912 年更新為現代的奧林匹克運動大會的旗幟（旗底為白色，長 3 公尺，闊 2 公尺，旗中央起，由左至右，上三環，彩色藍，黑，紅，下二環，彩色黃綠。合共五環相扣在中央，這五環代表非洲，美洲，亞洲，澳大利亞和歐洲大陸（世界廣大地方城市）。

奧林匹克運動大會的宣言奧運會的精神,是維護世界範圍內的人類,兄弟情誼而舉辦的節目,不排除任何國家,也沒有任何國家的宣稱自己取得了勝利。奧運會將是一系列友誼比賽,其中地位,政治,宗教,種族的所有差異都將被遺忘。又于 一八九四年國際奧委會才正式討論了恢復與奧運會的嚴肅計劃的執行,維護五大洲的團結和世界的運動員,在奧林匹克運動大會的相叙引起大家的熱情,會議設定每四年在世界各國主要城市舉行一次。奧林匹克運動大會並設定或更新所有規則和禁制促進奧林匹克精神,給予人類團結,和平,友誼,健身,技術以及競技規則處於慶典。例如 1920 年奧運誓言由比利時劍擊手 維克多 · 波恩 (VICTOR BOIN) 代表所有參與比賽的運動員宣誓:"所有運動員的名義參加奧運會,以本著真正的體育精神,尊重和遵守統治奧林匹克的規則,以榮耀體育,並為我們的團隊帶來榮譽。于 1914 年隨顧拜旦的期望是最重要的奧運會不是求勝,而是做到最好的原則。于一八九六年第一屆奧運會在希臘的雅典城 (ATHENS) 據其英文字母先行)在雅典的玉米灣沙灘舉行的競賽項目,情況卻帶來危險,在 500 公尺游泳項目中, 參賽者 29 人結果得二人泅游畢全程。(因其比賽環境,是在冰冷水域,波浪高約 12 英尺和水溫 55 度進行),引致大部分運動員棄權或中途放棄繼續賽事。於 1912 第五屆奧運斯德哥爾摩 (stockholm) 城開始新增女子組游泳項目 (據澳洲電影

明星 安妮特 · 凱勒曼（ANNETTE KELLERMAN）模仿
19 世紀的英國韋柏船長（CAPTAIN WEBB）橫渡英倫
海峽的英勇壯舉的嘗試，使婦女成為了游泳的主流，並
確得女子游泳項目是奧運會上，第一個常規的女子游泳
競賽項目。

奧林匹克運動大會 (1896—1948)

年份 地方城市	參與 國家	參與 項目	參與 男運動員	參與 女運動員	國家獲得獎牌		
					冠	亞	季
1896 雅典	14	9	241	0	希	美	德
1960 巴黎	24	18	1206	19	法	美	英
1904 聖路易	13	17	681	8	美	德	加
1908 倫敦	22	22	1999	36	英	美	瑞
1912 斯德哥爾摩	28	14	2490	57	瑞	美	英
1920 安特衛普	29	22	2591	78	美	瑞	英
1924 巴黎	44	17	2956	136	美	芬	法
1932 洛杉磯	37	14	1281	127	美	意	法
1936 柏林	49	19	3738	328	德	美	匈
1948 倫敦	59	17	3714	385	美	瑞	法

獲獎國家簡稱：

希（希臘）、美（美國）、德（德國）、法（法國）、
英（英國）、加（加拿大）、瑞（瑞典）、芬（芬蘭）、
意（意大利）、芬（芬蘭）、匈（匈牙利）

　　雖然歷屆奧運帶來成功，參與者的國家以及參賽者不斷的上升，以友誼至上，而競賽的項目不斷的增加或更改，而成績達到理想的成功，但仍然受到干擾的環境，例如戰爭與政治，過度商業化，業餘與職業，濫用藥物，暴力事件以及奪標主義等，堅持奧林匹克精神，還要加強監察和控制，減到最小的損害。

國際游泳聯合會（FINA）
游泳比賽簡易規則

　　在大型的奧運會所有的設施，皆由其執委會，以誠實公平通過以及處理執行。教練應明確指示，以及增加其運動員的信心，在最終的練習或促進比賽前的訓練，熟練以及參與比賽的規則處於實行。例如集合，休息，比賽還有個人或四人接力游泳項目的適應，以及安排知識，支持大會的規則決定。

線位：大會預先安排線位，是據其所報或預賽所游的成績，安排處於比賽線位，例如最佳的3、4、5線，稍次的2、6線，最次的1、8線。

程序：個人四式（應蝶，背，蛙，捷泳）

　　　四人四式接力泳（背，蛙，蝶，捷泳）

上訴：由教練負責人以書面或口語於比賽後立即提出上訴，但最終的結果，由當值的裁判收集意見而決定。

出發：由發令裁判全權負責以及控制所有游泳項目的出發，安排包括個人單項以及隊午項目，每個項目的開始，須要等候各運動員就座，由發令裁判員吹一聲長哨子（S.W2.1.5）各運動會穩站其起跳台上，以及等候發令的口號"各就各位"，然後

以訊號向前齊出發。但是背泳的出發是以背向後仰跳的方法，須要下水，雙手穩挽持起跳台邊，以及雙腳趾不許露出水面，然後等候口號"各就各位"隨訊號出發，所以裁判發令須要發出 兩次長哨子，然後出發（第一次長哨子 S.W2.1.5）下水準備，第二次長哨子 (S.W6.1) 是等候仰臥躍出，隨口號以及訊號泅游。

自由式泳（捷泳昔日的爬泳）全程又開始至終點，必須將頭部露出水面泅游，但在起跳入水前潛游以及轉身，只允許潛游 15 公尺內。轉身時任何身體觸抵池端則為合理，但普遍採翻斜式為正確。

背泳（仰泳）全程又開始至終點必須將頭部仰臥露出水面進行游動，但開始起跳入水潛游和轉身撐出只允許潛游 15 公尺內。普遍用背翻斜式轉身為準。還有到達終點時必須以仰臥姿勢反手觸抵池端。

蛙泳（蛙式胸泳）全程必須把身體腑臥水面，一呼一吸的動作的泅游，以及腿部的推撐。雙腿一齊作同一步伐型式進行直趨終點，還須要雙手一齊和同一步伐觸抵池端。蛙泳的規則，無論起跳或轉身，只允許在水底作一次完整的蛙式潛游的動作出水泅游（一次撥和一次撐腿）。

蝶泳（蝶式胸泳或海豚蝶泳）全程由開始至終點必須將身體俯臥浮出水面，作海豚的模型泅游。吸氣時（回手）雙手必須露出水面作一同一步伐的旭動以及雙

腿並合一齊,作海豚魚的尾巴上下擺動泅游。還有規則上的限制,無論起跳或轉身只准潛游不能超越 15 公尺的潛游。以及終點時一定要雙手一齊同一步伐觸抵池端。

個人四式接力泳,全程與大會規定的四種游泳項目姿勢安排,是蝶泳,泳背,泳蛙以及捷泳,分為四段,而每一段的開始游動,均屬個人游泳項目相同。但蝶泳是從起跳開始,其餘三色都是以轉身開始,每一程都是同等的距離作賽。

四人四式接力泳,全程以大會規定的四種游泳姿勢項目的安排,是背泳,蛙泳,蝶泳,捷泳,分為四程,每人負責一程,實屬四人合力混式協力作賽。規則徐背泳在開始從水面出發,其他三式是從起跳台出發,但必須要等侯來者觸抵池端,才可以跳出,否則違規全隊取消資格 。

阻礙或騷擾,在進行比賽時例如橫過線位,拉線,行走,潑水以嘈吵等,是影響運動員競賽能力以及阻礙爭勝機會和競賽環境,均屬違法。

人類游泳的速度與極限
（男子 100 公尺自由式）

近代科學倡明，人類各項體育運動的成績，也隨著時代的不斷的邁進中，人類在各項運動競技上的進步，到底有沒有「極限」的一天，而事實上是個極饒興趣， 同時也是一個運動生理學上的產題，最顯著的在男子 100 公尺自由式（捷泳）方面。凡是愛好游泳比賽的精英運動員，大都知道游泳的「極限」。在 19 世紀初期，于 1924 年一位電影明星泰山，是頂頂有名的尊尼 · 威士慕勒（JOHNNY WEISSMULLER）男子 100 公尺自由式泳世界紀錄保持者，時間 57.4 秒，保持十二年，才被彼得 · 菲克（PETER FICK）打破時間 56.4 秒。19 世紀中期六十年代澳洲泳手約翰 · 德維特（JOHN DEVITT）時間 54,6 秒，邁進到六十年代末期，于 1968 年澳洲泳手邁克爾 · 文登（MICHAEL WENDEN）時間 53.2 秒相隔八年，愛好游泳的人士視為人類游泳的「極限」在男子自由式 100 公尺時速，是很難突破 50 秒大關，據其世界游泳大師的創作，善用生理學上的加強訓練，1972 年史畢茲，1976 年蒙哥瑪利到 1980 年 蒙蒂 · 斯金納（MONTY SKINNER）才擊破 50 秒大關，成績時間 49.99 秒，成為當時世界紀錄。人類游泳時速的

「極限」之謎，已在 19 世紀末期已被擊破了，是有賴於世界游泳大師的思考和創作，能使世界紀錄的翻新，前有米高・費爾普斯 (MICHAEL PHELPS) 成績時間 48.13 秒，隨着有尹蒙・沙利文 (EAMON SULLIVAN) 成績時間 47.05 秒，後有塞薩・埃洛 (CESAR CELO) 成績時間 46.91 秒成為當今最佳的世界紀錄的保持者。以現今有條件和競爭性的形式訓練，游泳是一種相當不同的野獸，要求運動員擁有巨大的心血管儲備以及肌肉的力量，還要有柔和優雅完美的游泳技術，處於頂級游泳選手必須掌握極輕鬆柔軟技術，如何開始在水中戰鬥，速度和機動就會喪失。

據筆者的研究二十世紀開始各國世界游泳大師已從事 1986 年莫斯科體育院尤里・霍霍斯基教授 (VERI VERHOSHANSKY, PhD.) 的研究「速度與爆發力」 (PLYOMETRIC TRAINING) 在短時間產生最大速度或以最快速度完成動作的能力（反映了神經肌肉協調以及肌肉的互協同發力能力，是力量素質與速度相結合的一項人質體能質素有效於各類運動的效果。其類型如學習中國雜技訓練相似，有靜止，旭動，加強或負荷的姿勢與動作組成的訓練，務求增進個人的體型，肌能，耐力，速度，靈活與技柔軟術的效果。如美國 2020 年加州禿鷹國際游泳聯盟已產生一名世界頂級游泳員凱勒布・德萊塞爾 (CAELEB DRESSEL) 在男子 100 公尺蝶泳成績時間 47.28 秒 現今世界紀錄保持者。查現今男子一百

公尺自由式成績時間 46.91 秒已在五十秒以下範圍進
展,但是男子一百公尺蝶泳也隨後來。因此,人類游泳
的時速「極限」是沒有停止的一天,從其素質,經驗,
知識,訓練方法,與個人的適應漸進的計劃和預知其效
果及不斷的更新,誰説不能再高峰!

游泳的價值與健康

　　游泳運動正是近世紀的熱愛健身運動，世界各國因而發展促進泳池的設施，以及不斷的增建很多的室內或室外，溫水池和私用的屋邨泳池配合社會美化環境，以及開放更多美化的沙灘引進經濟以及旅遊，成為游泳運動健康文化。據專家的提供，游泳運動確是可以解壓和增進健康的運動，又能有極好氧的收效功能，例如跑步可以增加心肺量的功能相似，但比較安全和肌肉的鬆弛。所以被多類運動的精英運動員，專業教練，醫生以及退休人士，大都接受游泳運動，成為生活健康的習慣，以及年青的一輩也大受歡迎，進行由泳運動，游泳運動是沒有年齡，性別和斷續的練習以及限制而得到健康，長壽，開心，比賽，傷害復原，美型，免疫有效的功能。近世紀專家明確引證，對游泳運動與健康提供，例如（一）給予身體部分關節和肌肉活動，是可以獲得健康和長壽。無論從 8 歲至 38 歲 108 歲都可以從事游泳運動。（二）支持美好的身型以及外觀，抵抗疾病和傷害復原。（三）控制體重以及減肥給予健康活動。（四）生理上給予身體的肌能回復青春期，和有助身體抵抗最嚴重的損害變化的疾病，例如糖尿病，哮喘，關節炎，心臟病以及有些類型的癌症。（五）從流行病學已證實

游泳運動，給予長壽，從健康的質素增進。還有運動科學的引證游泳運動確實有增進個人的肌能，例如耐力，平衡力，柔韌度，協調能力以及心肺量的功能。

游泳運動創傷與治療

人體的骨骼系統是由 206 塊骨，以及超過 200 多個關節所組成，構成人體的支架，支持人體的軟骨組織，賦與人體一定的外形，並且承担起全身的重量。因此，關節的類型共有三種，是依據其動作範圍和結構材料的組合，為三類組織關節：不動關節例如（骨頭的縫），軟骨關節（微動關節）和滑液關節（可動關節例如肩膀，臀部，膝蓋等）。是可以自由旭動，還可以幾個方向伸展和彎曲的動作，例如握拳和伸掌，捲曲腳趾，轉頭，轉身，以及旭動全手或腿部，全部是靠韌帶和肌

游泳跳水與水球
關節部創傷圖

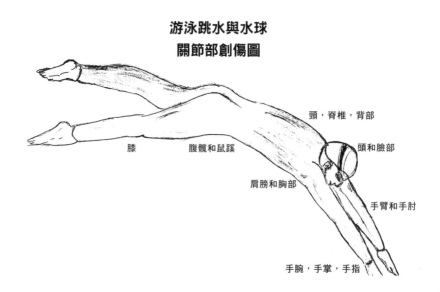

頸，脊椎，背部

頭和臉部

膝　　　　腹髖和鼠蹊

肩膀和胸部

手臂和手肘

手腕，手掌，手指

腱的功能協助。肌腱是將肌肉附著在骨骼上，還可以保護其圍撓的關節主要的功能推拉的動力。拉力強，越穩定。韌帶是將骨骼連結起來，關節周圍的韌帶。韌帶越強，關節越穩定，例如手指和膝蓋的樞關節有韌帶，它們通過防止手指危險向後動作來強化關節，例如肩，肘，腕，髖，膝，踝等，針對關節 90% 軟骨成份。據醫學實證有助軟骨再生，舒緩關節不通，從骨科醫生的提供，例如修補膝關節軟骨，或改善腳力能保持關節的靈活性，以及改善活動能力。人體上有 206 塊骨頭的 230 個關節，就是給予人體的旭動，只有旭動才能保證關節軟骨的健康。

游泳是屬於低衝擊力運動，是保持關節健康，而又不會發出劇烈的疼痛或痠痛的好方法，有如下的預防：保持健康體重，定期鍛練，正確姿勢，正確飲食和補充營養。通常是肌肉腱拉傷或韌帶扭傷，都是錯誤技巧或反覆練習的動作造成。

醫療的方法：可以用肌肉收縮產生的力量和動作的組織，依骨骼表面的骨骼肌關節，是由軟骨滑液囊，韌帶，以及肌肉組成的包覆構造，將兩個以上的骨頭固定在一起，同時保有活動的功能，可能是發生錯位，或量的超重旭動以致損害。通常沒有暖身或技巧足，過度練習，反覆受傷，過度負荷，體質因素，不守安全規則，失卻平衡而發生意外，缺乏柔軟度，不當裝備，關節鬆弛等，全部可能引致傷害。

　　治療方法約有三類型實施：（一）柔軟度，可用靜態伸展運動，（拉筋法，例如肩膀，背闊肌，上背部，胸大肌以及股四頭肌等）。（二）強化鍛練，（例如肩胛骨前推的動作用於拉力機，或用啞鈴反向肩側舉動，以及站立分腿向前舉等，可以用變化型式進行（以不超重或超量為準，以少量的漸進課程適應）。（三）發展穩定度，（例如抗力球運動，是可以帶來穩定度極佳的效果，與核心的肌群，對肩膀，鼠蹊，與下背痛的復原是特別有效，但初練習者可以先採用平衡板來協助進行，最後可以用抗力球是為安全之策。

中國人生健康標準

有三大要素及六大因素。

三大要素：（一）體格健康。

（二）精神健康。

（三）適應社會生存健康。

六大因素：（一）合理膳食。

（二）適量運動。

（三）心理歡暢。

（四）適量飲水。

（五）戒煙限酒。

（六）良好睡眠。

據心理專科醫生提供的數據，認為人生的健康未能達到理想大部分是五大因素構成：

（一）遺傳佔百份之 15%。

（二）社會佔百份之 10%。

（三）自然環境佔百份之 7%。

（四）醫生佔百份之 8%。

（五）生活方式及思維佔百份之 60%。

從他們的經驗數據，是可以解決以上五大要素，但要自我決心，和忍耐實踐和諧共識的方法，例如八個大原則；（一）互敬，（二）互愛，（三）互幫，（四）互慰，

（五）互勉，（六）互讓，（七）互諒和更新提升才可以成功的 ！

　　據筆者的研究而能解決生活的方式及思維佔百份之 60%，再加上遺傳佔 15% 已經有 75% 滿意，（社會 10%，自然環境 7%，醫生 8% 合共 25%）然後再加上它們合共 5% 的適應已經有 80% 優等的健人生。

　　中國健康的人體的標準：

（一）精力充沛，能從容不迫的應付日常生活和工作。

（二）處事樂觀，態度積極，樂於承担任務，不挑剔。

（三）善于休息，睡眠好。

（四）應變能力強，能適應各種環境變化。

（五）對感冒和傳染病有一定的抵抗能力。

（六）體重適當，體態均勻，身體各部位比例協調。

（七）眼睛明亮，反應敏銳，眼瞼不發炎。

（八）牙齒清白，無缺損，無疼病感，牙齦正常，無蛀牙。

（九）頭髮光潔，無頭屑。

（十）肌膚有光澤，有彈性，走路輕鬆有活力。

　　健康不是沒有疾病或病痛，而是一種身體上精神上和社會上的完全良好狀態。就是説健康的人和社會上的完全良好狀態，也就是説健康的人要有強壯的體魄和樂觀向上的精神狀態并能與其所處的社會及自然環境關係和良好的心理質素。

專業（國際）高級游泳教練

近世紀已更新了，因為世界各國發展運動文化的邁進的提升，早已有大學課程攻讀增加其知識，處理於運動以及孕育不少良材。現代的新知識可從世界各國的體育機構、教學電視、微信以及圖書館，獲得知識作為研究對象而實踐，處理精英運動員的需要，而且比進入大學的進修平宜，只要學歷在中等以上及質素和經驗而能獲取得知識明確的了解以及指引實踐。

從其實踐又能增進其個人的質素與經驗，再從其適應與更新或遷移，模仿與幻想學習以及追索未來的發展效果。

專業教練的基礎，從其知識，個人質素（遺傳）和經驗，還要把握核心如何做得理想。據專家的提供，無論長期或短期的專業教練，當未接任時，須細思是否能勝任該職和有沒有信心助其發展或更好，還要想及當時的發展聯系，有關於機構，專業人士，助手等人，能參與以及提供訊息或諮詢以及 提升計劃數據直到有效的成果，還要從其本人的特徵是否關心別人。

教練從個人的質素和經驗以及知識，成為教練的基本因素，還要力求創作提升其本體核心的價值，回報達成美滿有效的成果。例如教育心理，有程序的課程，給

予運動員個人的能力和經驗的適應以及穩定。教練應預知其目標效果以及明確指示從一方向進行，而配合社會環境和背景以及道德行為。

在哲學以及道德行為和背景的文化，是教練的背景，從其畢生的經驗，包括家庭及教育的經驗，是代表其價值背景，增加知識以及提升其價值觀，視為重要以及影響其實踐，通常運動的比賽訓練而能獲得全勝或其核心。但是現代的訓練已更新了，雖能獲得全勝，還要視及社會環境以及道德背景和個人行為，明確表達一個教練的哲學行為，是要靠其沉思的表達現露於他人，例如在一個極重要的比賽中，自己最優秀的運動員，在比賽中嚴重受了傷，要視其教練的表露道德標準行為，處理於誠實公平和關心，才能得到別人敬重。教練的行為應該謹守職權與責任外，還要處事誠實公平和社會環境以及道德背景行為。從其技術、計劃、道德的提升，（優質素的教練到處都會受人敬重，例如教練在通常的訓練，大都了解每個運動員的能力和缺點，用勸喻或鼓勵來增加運動員的信心和及時更改或遷移。他們的訓練，是深信重複練習是有效，學習改良缺點以及練習最快的決定和提供有效的加強訓練，鼓勵其構思改善其運動文化，以及孕育接受規則處於公平比賽，準備未來的成功，運用自己的職權，堅持已見以及聯系有關該會的執行委員和貞忠之士。有計劃處理以及提升自己的訓練促進的理想，這是自己的職權、技術、知識是有效於改

良促進運動員個人或團體直向目標。教練在進程開始至目標，據其質素與經驗去考慮目標的承担，還要自信、聯系以及關心別人設計一連串的前景哲學促進自己的目標。在教學時的運用，例如體育精神，鼓勵以及支持，給予學員的機會和學習適應技術行為，和支持學員參與體育運動機會，待人如己，進行接納和反對，要負起責任，尊重處理性別、能力、文化背景以及宗教）。處理教練的職權是表達其價值及對象，首先設計一個藍圖，然後伸展行為以及背景提升價值，隨着明確指示方向促進目標，和預知目標結果，完成使命以及分享。強勁準確的計劃是要靠能力、機會、靈感以及比賽結果。例如發現、想像、設計、執行的命運和其他的聯系，職業教練是要靠支持其運作順利，和促進達成預其的效果。例如運動員的父母、教練、屬會、專業人士、體院、贊助人等製造一個良好有信心的環境。所以處於爭論時，要明確事實環境，保持鎮定，直向解決，而不必要情緒化的加入，要公平、開朗、穩定、堅決還要實證，不是爭取勝利，而是爭取敬重。有了聯系的教練訓練計劃，可以專心實踐其運作順利，還可以減輕其處理的損失。除外最主要的是進行訓練的處理，是有國際運動法律上，要教練遵守其損失，嚴重的就是失職，加強其教練的責任。廣大專業訓練的意思，是能勝任的練習，審慎進行，而感覺免卻失職的損失危險。從專業教練的開始，要不斷提升自己的知識和計劃為其體育會的服務和提升自己

的價值。教練應處於運動員以及體育會之中心，而且有好密切的關係，所以要經常考慮自己的計劃進展，促進的時間和比賽日期，還要反思預知其效果，需要構成一個網絡，好的繼續提升多次的保持，再稍次的可以解決其心理重複施教。教練施教的方法，應有導師形式、權力主義形式、民主形式、馴服的形式。學習年齡可分為三級，兒童（0－12歲）青年（13－17歲）成年（18或18歲以上）。教練應該了解他們的心理、進取、學習、適應的能力，最顯著的表露，就是女性肯苦幹，男性的一定要第一。所以教練應要有一定的方向，以及明確的目標、計劃以及適應續斷的分析推進，達成他們的理想。運動核心本體的價值：例如道德、有效的新方案，運動自然環境，強力、控制、勇氣、比賽、刺激、創作力、開心、幽默、服從、經濟增長、社會支持以及誠實真正等。都是靠體育運動機構的資源和教練的質素，經驗和知識以及參與者的支持，才能達到有效的美好理想，而且能爭取多個的核心本體的價值，才能得到社會人士的敬崇以及支持，而游泳技術是靠其適應達成最理想的回報，給予運動員以及機構的需要。

教練的方法與技術，大致上有三種模式：

（一）獨裁，

（二）民主以及順從的施教。

獨裁模形，是靠教練用絕對的規則給予運動員必須要服從，其好處是給予一般缺乏知識以及經驗的運動

員，提供於有效課程。教練成為一個導師。民主模形，是靠伸展會討諮詢共識意見以及適應達成有效成功的效果。教練成為一個經理。順從模式，是靠運動員的成熟原有最好的質素以及經驗達到理想的成功，感想到 教練與運動員，齊齊提供最好的力量文化的效果。

　　傳統教學的形式是先講解，後示範以及重複再做是相當有效，還要透過他們的聽覺傳入思維，再從視覺成為一行動和加以行動上的感覺，他們的信心一定會增強學習以及熟練。其他例如書寫，圖表、動作影片是有幫助其清楚和了解以及解決問題，例如環境、精神處理、比賽計劃、技術困難、對抗分析等和其技術上都要靠訓練的支持，從訓練的提升支持，是原有的經驗與反思以及重複處理或加強的進行，經常要靠教練的智慧，前後的兼顧促進。發展機構的體育會的容量，是要靠架構的策劃和財政，以及核心給予教練的核心安排，處於計劃促進，而且有能確定運動員，能齊齊促進，他們的預期目標，在分析能力的情況下，是要教練伸展其經驗去處理，集體或個別的運動員。在比賽計劃的處理， 是周而復始有計劃的進行，甚至延長五年或九年都要不斷的更新進行，例如每年的預備期、訓練期、加強訓練期、比賽過渡期、休息、養傷、技術矯正、造形以及支持耐力的過渡，還要計劃次年的藍圖實踐。

　　通常推升的水平計劃的基礎，例如鑑定計劃目標、執行計畫課程、重溫其有效的目標，還了解運動員，以

及其他人對課程的興趣，還要想及促進目標的時間，在什麼時間開始和完成。在持續的時間，那裡的空間、器材、如何構造、測定、合併和完成的形式提升未來的計劃構思，所以從確定的目標開始，要諮詢、預習過程、理想有效、寫出計劃、實踐計劃以及提升計劃到理想目標。

　　專業教練的訓練計劃可分為長期可達二十年，短期為一年。長期的核心通常滿意理想的訓練比賽，和恢復以及保持最佳的狀態，例如體型，精神與情緒，都要建立以及負責促進長時間的發展。短期的訓練計劃，例如學校老師或教練須要每年比賽一次，教練應用彈性的處理，通常可分為三期，預備期、訓練期以及比賽期。理想的訓練計劃，是運動員團體和個別進行，讓優秀的運動員，可以提高興趣和領導，以及增加隊裡的信心，但教練還須注意運動員的缺點、聰明、技術以及健康的提供，可以分段漸進，以及加強訓練的測試，才可以預知理想的目標效果。教練應提升計劃，經常要反思如何處理，了解和實踐，以及適應去建立有效的隊際文化，這就是製造環境，才有顯著優秀的運動員。教練在進行訓練時，需要預知其運動員的體能和負荷，處於適應，以及給予安全環境和正確的引導。在專業文化上的損失，是有性騷擾，性行為、處理不當、有關公報、破壞名譽、糾紛、商業道德以及理想的減低損失的危險。最好的是成立公司，保險和排除條件的限制。

專業教練備忘錄：

（一）教練的職權與責任。

（二）教練的方法與技術。

（三）教練的質素、經驗、 知識以及哲學行為。

教練協助運動員的成長：

（一）提升運動員的價值。

（二）設計訓練計劃。

（三）實施訓練方法。

（四）分析技術。

（五）教學技術。

（六）提高精神技術。

（七）擁護營養支持。

（八）處理傷害與疾病。

（九）培養生命技術。

教練的計劃處理，（一）教練的計劃提升價值。（二）教練創造有效的隊際文化。（三）教練處理風險。

專業游泳教練促進科技訓練與知識

　　世界游泳運動的技術促進訓練，已朝向世界頂級游泳大師的研究，大都採用運動科學的原理，從事生理、解剖、心理學作為重要的實踐，已遠離昔日的訓練過程，例如昔日參與 1500 公尺自由式比賽，直游二三千公尺的訓練。覺得富有信心的增強耐力以及力量赴於比賽。但是現在運動科學的數據於游泳訓練，是耐力和支持以及信心。筆者回憶在七十年代，曾與 1972 年美國選手，蒙哥馬利（MONTGOMERY）男子 1500 呎自由式世界紀錄保持者交談：他說很少游 1500 呎距離的訓練，大多集中於 200 公尺重複和間歇訓練的距離。

　　現代的訓練從教練建立一個訓練計劃，要理智的設計，依思維方式，有程序的建立，給予運動員或隊午，參與促進大量的訓練以及比賽，還要用思考或反思的訓練計劃，無論成功或失敗都會帶來個人的經驗，俗語有云"失敗乃成功之母"。安排訓練計劃，教練應了解技術，計劃、心理、體能處於運動以及評估運動員的能力和缺點，才能明確的施教，有效適應的體能訓練，是須要理想和適應，營養以及睡眠。在促進他們的體能水平和運動員的型象，就要小心他們的適應與負荷，過量的體能負荷會引起疲勞與壓力，須要從慢慢的適應。

所以教練從事實施確成問題，處於慢慢的適應，輕微的訓練，是有礙於比賽，提供過速又會另到運動員處於疲勞以及困擾，所以教練要設計劃理想的訓練程序，可以用交替負荷進行課程的交替，一負荷（10%）一輕微增進訓練，同時要注意運動員疲勞的情況，以及其他情緒困擾或舟車勞動，缺乏睡眠，營養不足，高原訓練和酷熱的天氣等，會帶來運動員的疲勞。所以從事負荷的訓練，最好有充足時間與課程之間，減輕或休息等後其復原，隨著慢慢的適應，如果失卻適應是會影響比賽的效果。最好是在休息時間，多做其他運動，支持其原有的耐力肌能。通常的訓練是強力疲勞與低壓和復原的課程，力求其適應處於加強促進的計劃。明確的實驗數據是強壯肌肉和有助動作的運動。

通常計劃測試有以下三點，是可以確定其運動員的質素：

（一）決定最重要的供獻或特別需要成功有效的賽果。

（二）提升測試從專業會診或實驗室處理訓練或比賽環境。

（三）給予個人的訓練，終身或退休計劃和比較個人的特別適應的運動。

從測試的效果，可証明其運動員身份或轉移計劃，增加運動員的質素和進升為高水平。至於天才運動員身份，通常需要多一些時來測試。從其體能、心理、生理

以及技術的能力。

　　評估一個精英運動員的質素程序，能建立一個成功的項目運動，近代的經驗學習天才的身份，是從關學習的會試，個人的歷史以及更多的習慣，漸進的經驗，是有助教練和精英運動員諮詢以及促進資源。在比賽時教練應需要預備起跳和轉身以及終點的訓練和高量重複，過於平時採用超量的訓練達成比賽的效果，教練應明確的處理比賽效果。從建立需要的負荷，支持運動員需要的功能，因其肌肉受到過量的刺激而發達產生力量。還須要注意當運動員在促進時受傷或疾病以及在訓練上的肌能和精神漸漸消失以及復原。據實驗的報告 3-4 星期，其耐力會減大約 25%(睡牀休息) 和 10-15%(受傷)。在基本訓練原則上，是需要過量的訓練，復原，體型以及受傷或疾病和復原，明確的引証，肌能經覺是要靠明確的肌肉活動進行，支持提供於各類的運動，從古至今肌肉是力量的資源，是從增強的耐力提升，耐力的速度引致肌肉的發達，教練應理其運動員的訓練課程復原兩者互相交替，免卻陷於疲勞，年青的運動員促進體能較弱，但他們的質素比較年老的運動員質素較強。

　　教練處理整年的訓練計劃或季節的訓練步驟，每一段須注意體能，包括計劃精神的提升直到比賽。通常每年分為三段程序，就是預備期，比賽期以及過渡期，不斷的加強訓練直到促進美好的賽果，但需要注意每一段的適應加強以及復原，才能獲得明確理想的效果。例如

每年的訓練，預備期通常在 1-3 月比賽期 4-9 月，過渡期 10-12 月。應在 1-2 月要做好的基礎訓練準備，3 月要有明確的促進，4 月要有準備的項目比賽，5 月決定參與比賽以及正常每星期的訓練，直到 10-12 月過渡期。在過渡期還要有效的促進和記錄的遵守達成執行技術成功的因素。

　　長期或分期進行訓練，從初期則重體能和技術，然後協助啟動期四個理想，參與訓練，參與比賽，參與取勝以及參與退休。專家的提供最初的隊午運動員能力或強力的運動，通常有五段的基礎提升，(5-9 歲）學習訓練，(8-12 歲）加緊訓練，(11-16 歲）比賽訓練，(15-18 歲及以上）爭取勝利的訓練，每一段的加強能使年青的運動員促進高級行列，尤其是（15 歲或 16 歲）迅速成長是需要配合多一些訓練和比賽。教練能提供有效的技術和明確的動機，從實踐其每日的訓練，給予運動員，是可以提高比賽的效果。教練從測試年青運動員的體能，技術和個人特有的行為，評估整隊的實力，分析比賽以及訓練，提升訓練介入人生，處理傷害提升運動器材以及教法。教練應注意青年的運動員的成熟期。從實驗的引証，青年成長尤其是在 12 歲至 15 歲（女性）14 歲至 17 歲（男），他們的體能，心理念及技術會提供，而且每年增高 (3-4 吋），特別是 12 歲的女孩子以及 14 歲的男孩子，是可以增強處氧的訓練，力量和加強的訓練，還要續漸加強些少處理。男孩子特別是在 15 歲或

16 歲，13-18 歲青年期可作長期的運動員促進訓練，因為其由童年至青少年，是要經過成熟為幾個階段成長，例如青春初期和進入青春期到青春期以及成熟期，才可以接納一連串的訓練，教練應在訓練計劃可以分為高級，初級以及隊午的分別進行訓練。

從事運動科學的訓練已明確引証建立耐力，速度，力量，控制力以及柔軟的肌能，是有助在運動上獲得最好的發展，例如筆者回憶 2016 年里約熱內盧奧運男子 1500 公尺自由式，美國的康納爾戈爾和意大利的選手格雷戈里奧帕特里尼耶里，二人力拼時可見，意大利首段搶先把守第一位，美國稍後些少，但在中段意大利再提高些少，到中斷尾，美國發力追上，但意大利還有後勁直帶終點，二人均以 100% 全速到達終點，他們把持優秀技術，耐力與速度相比可見， 賽果成績第一名意大利選手（格雷戈里奧帕特里尼耶里時間 14 分 34.57.1 秒）第二名美國選手（康納爾戈爾時間 14 分 39.48.2 秒）。（查 2020 年意大利選手在 1500 公尺自由式比賽中，已創造 14 分 3 3.10 了（他的每 50 公尺均速為 29 秒 1 至 29 秒 3 左右，還在最後第三和第二 50 公尺提高為 28.8 而最後 50 公尺以 27 秒 83 直趨終點）。從均速，提升再升，就是耐力的速度支持而控制，是從辛苦，適應以及舒服學習獲得的功能。

耐力，速度，力量，控制力以及柔軟的肌能，這五個因素能測定耐力的基因 75% 耐力或好氧的負荷，

在休息期間可以從事各項運動支持保存其耐力，養傷，復原或矯正姿勢以及預備明年的計劃進行，主要是保持運動員原有的體能隨着明年的訓練繼續促進，同時還要注意計劃，責任，傷害促進和教育知識以及促進精神復原。當教練已制成一個訓練計劃實施於運動員，一定要預知決定因素成功的促進，還要明確的有效結果，解釋和輔導完整以及容易實行。女性稍為低於男性約10%，據年齡 35 歲以上每年好氧的容量下降 0.5%，開始訓練體能可以增加 25% 水平。訓練耐力是依據明確生理結構的特點才可以進行促進游泳技術，大約有最大容量（VO2MAX）採用負養的間歇訓練，原則是傷害，但是能夠支持，加強適應而有感覺到舒適就是成功。疲勞的阻力，大量的適應長久的耐力，要低慢增強就是疲勞的阻力，節省動作是靠氧的支持明確的速度。高速的運動員（短途選手）是需要碳水化合物，多量個肥的儲存。精英運動員的耐力是可以多一些用肥儲存過於稍為訓練的運動員，長慢的距離訓練，增加負荷是協助燒脂和儲糖。至於耐力的訓練，是從最簡單而正確的科學化的訓練，而且是科學正確的方法，能使用心率監測，因為科學表明心率與運動強度之間存有直接的關係，能使用心率訓練區最大心率（MHR）。歷史上，是以下公式用於估算（MHR）：MHR = 220 一年齡 10 次／分鐘，但現在已經發出一種新配方並已驗證可用於健康成年人：MHR = 208 －（0.7 X 年齡 10 次／分鐘，但是研究和

經驗告訴我們，個人的 (MHR) 差異很大，因此教練必須知其運動員心率搏的低於或高處理他們所需的訓練強度。他們的 (MHR) 可能因以下的因素而異，使用的肌肉質量，身體的姿勢，水壓力以及用藥等。例如在游泳項目的運動員，蝴蝶式泳比自由式的高，可以用以下的測試，先找出其運動員的 (MHR) 必須充足暖身，後進行：（一）做 10 次間歇 1 分鐘加速游泳，由慢至到最快（全速100%），暖身後（二）2 次 4 分鐘全速，300-400 公尺。教練應已找出其運動員的最高運動量。(MHR) 心率搏和輔導方向的練習，還要注意全速的運動員的復原，速度越高，休息越長，速度越慢，休息越短依據間歇的原理，以免心臟負荷太強。從事運動科學提供是可以每程度增加 1.4% (21°C/ 70°F) 例如固定間歇從 140 (21°C/ 70°F) 到 160(31°C/ 88°F)，初級可以用 65% MHR 但要漸漸適應，增加好氧 70-75% 只是用途，作長慢的距離，例如 1,500 至 3,000 公尺游泳，換而言之負氧的訓練要漸漸提升 85-92% 負氧的有害，適應，自然會另運動員更加強壯，但是需要注意休息和間歇訓練，例如增加訓練提升到 85-92% MHR 可以連續前往 15 分鐘，但切不可超越 90 分鐘，因為肌肉的能量，碳水化合物會消失，這個方法實施，最好每星期二次，須要良好的暖身以及漸漸降下然後重複課程的開始，週而復始，可以順其自然和適應創得更高的增進，但是要緊記不要過促進傷害，支持，適應以及舒適就是成功的心肺量耐力

的成功。據科學運動的研究，對於隊午的訓練，只能是力量和耐力的訓練課程，未能達到美滿的效果，但是配合短距離快速的練習。例如游泳運動其好處是帶動良好耐力的發展，還可以增加好氧的功能。提供教練一個力量，速度以及耐力配合整年計劃的協調：

每年游泳預備期訓練

星期	一	二	三	四	五	六	日
上午	耐力	休息	耐力	休息	耐力	休息	休息
下午	力量	柔軟	力量	柔軟	力量	柔軟	休息
		速度		速度		速度	
		技術		技術		技術	

每年游泳季訓練期

星期	一	二	三	四	五	六	日
上午	休息	休息	耐力	休息	休息	休息	休息
下午	速度	柔軟	休息	柔軟	速度	比賽	休息
	技術	力量		力量	技術		
	耐力						

　　游泳的速度和控制力是競賽最重要的一環，因為游泳比賽在開始到終點是從一直線的推進，所以講究強力的控制速度，加速以及速度的耐力。至於速度的訓練一定受訓練後完全復原進行，否則發生不良的效果控制自己的技術，要夠的暖身，足夠的間歇休息。通常的是1：4至1：6的休息較為安全。訓練的數量可從大中小的選擇。在進行時要檢查最大的速度課程容量，漸漸推進或分段的進行。建立速度耐力要長的次數間歇或短的時間休息，建立力量和控制力，例如短途泳手的肌肉型，力量及控制力是健身或從明確效用的水阻力而獲得，包括柔軟訓練課程，是可以促進其肌能和技術。

教練還要建立以下六點，作為測試精英運動員促進期訓練：

（一）基礎訓練。

（二）力量功能。

（三）靈活功能。

（四）增強訓練。

（五）快速和速度耐力訓練。

（六）超強訓練 (5-10%) 建立控制高速加速，耐力以及靈活性的速度。

多變速	最高速度	加速	速度耐力		靈活
增加 (%)	95-105	100	95-100		100
間歇距離	2-5	2-5	2-5	10-60	2-5
間歇休息	勝任能力 2-3 分	勝任能力 2-3 分	30-90 秒	3-8 分	勝任能力 2-3 分
次數	6-12	6-12	3-10		6-12
開始	暖身，突發	停或慢			
經常星期次數	2	2 或 3	2 或 3		2 或 3
設在高質量	好氧及強力	力量及好氧	速度及好氧		速度及好氧

游泳的運動在短距離快速，是靠手足的靈活動作，所以在超速的訓練，精英運動員是可以作為根據，例如用背心，膠鞋，蛙鞋，撥水槳等皆由其教練設計，用於運動員自己的適應能量，不可超越 5%，以防損害，增加以致成績降下的效果，只須要增強其阻力用途，執行的方法，最好取用高速→停止→慢游的方法，避免損害，還要在充足暖身後，由教練應以正確的技術指示以

及領導和最好在執行課程的開始，當精英運動員充足精神的時候。

強壯和控制力訓練是促進比賽運動員的主要基礎，有如絕對的力量相比力量和耐久的力量存在，力量的控制力和耐力，是要靠肌肉型的發展，能使肌肉隨意伸展而且又要快捷，以及肌肉耐久力的支持。

肌肉耐力的發展訓練

要素	初級	高級
肌肉動作	明確的體育運動	
負荷	50-70%	30-80%
間歇	10-15	10-25
促進	每 2-4 星期增加 2-10%	每 2-4 星期增加 2-10%
開始	1-3 次	3-6 次
動作選擇	多種的關節活動	
徒手或器械	徒手或器械	徒手
速度動作	由慢至中速良好技術	由慢至中至全速良好技術
休息程序	1-2 分鐘高速開間歇	< 1 分鐘 1-15 間歇
普通	每星期 2-3 次相隔 48 小時	4-6 次 每星期需要運動項目或訓練課程
系列運動	俱體或個別耐量	

多類的運動	價值
課程	2-3
增加	20-40
負荷	20-40
間歇	0.5-0-0.5
每節休息	1-2
通常每星期	2-3

　　發展以及建立控制耐力的訓練，基於運動科學的
指引原則，有關發展耐力速度力量和柔軟韌性的具體細
節，以幫助教練了解最有效的通用，和針對特定活動的
方法，耐力是持久的能力，例如進行馬拉松的比賽，騎
自行車賽 40 公里或參加六分鐘的划船比賽，以及游泳
1500 公尺等，都需要具備完成比賽的能力，是決定耐
力的五個因素，遺傳學（耐力或有氧能力的 75% 來自
遺傳），性別（女性的氧能通常比男性低 10%，身體組
成（低體脂的需求），年齡（35 歲以上運動員的有氧運
動能力每年下降 0.5%）和訓練（根據計劃開始時有氧運
動的水平，有氧運動能力可以增加約 25%）。

　　運動科學已獲得結論，耐力訓練意味著發展許多
特定的生理特徵，每個特徵是可以訓練，通過正確的訓
練技術，運動員可以使自己的身體適應各種以下因素，
最大化攝氧量（VO2 MAX）或有氧運動能力，無氧閾值
（ANAEROBIC）抗疲勞性，運動的經濟性以及燃油用量。

增強耐力訓練模型

區別	項目	最大心率	有氧	最大功能	重複運動
1	復甦	<65%	<65%	<65%	2（很輕）
2	有氧	65-75%	65-75%	65-75%	3（輕）
3	持久耐力	75-80%	75-80%	75-80%	3（有點難）
4	增加耐力	80-85%	80-85%	80-85%	4（中等難）
5	無氧閾	85-92%	85-92%	85-92%	5（難）
6	最大有氧	>92%	>90%	>90%	7（很難）
7	速度	不適用	>100%	>100%	不適用

　　初級游泳選手的成長設計，顯然年幼兒童的心理系統是不夠發達，無法滿足進入青春期時劇烈游泳的需要。年在十二歲以下的兒童有活躍的交感神經系統，容易導致心跳加快，並且容易消耗其耐力的能力，例如游泳或跑步等耐力的活動的能力，由於心臟的搏量相對較小，並因此增加了通過肺循環的能力，因此，在該年齡以下的兒童沒有像大齡游泳者，那樣能夠利用氧氣，年輕游泳者的碳水化合物燃料供應也較少，因此要定期補充。年輕人的心率比年齡較大的有條件，從艱苦訓練或反複努力中恢復的能力，很早就會達到頂峰，大約在十二至十四歲之間，從十七歲開始，這種活力就大大降低，　因此，當訓練施用壓力達到頂峰，並希望獲得良好時機，老年的短距離選手，就會需要更長的時間休息或恢復時間，當重複運動例如由 6X50 公尺，全速是需要長的休息，或採用 1X75，1X50，1X25 的方式，是不會超過 100 公尺大都採用 25 公尺和 50 公尺長休息組合，其功能是可以增進肌肉的耐力，整個季節的運用要均衡增減，一個直式的一套或促進的一套，但不要複雜，或只是一套訓練方式。直式的重複例如 10X100 公尺，相隔休息時間 56 秒，要保持均衡的速度能使運動員疲勞，特別是間歇方法，由 150 至 160 心跳脈搏，提升重複或減程重複的促進適應。

　　在間歇訓練的進行，要注意：例如（一）已定的距離。（二）相隔的休息時間 30 秒至 1 分鐘重複。（三）

重複的次數。(四)表示時間 。

　　教練在訓練促進中，連日相同的課程，不是帶來興奮的挑戰，相反帶來乏味而無聊的氣氛。每天挑戰可以通過改變他們的鍛煉方式或是可以進行 3X50 公尺重複，每次間歇時間休息 30 秒。第二天可能要做 15X100 公尺，休息一分鐘。第三天可能會休息 45 秒的情況下，游 20X75 公尺。第四天也可能會游幾組重複的混合練習。

次數	間歇重複	休息時間
1	5X100 公尺	休息相隔 1 分鐘
2	7X75 公尺	休息相隔 45 秒
3	10X50 公尺	休息相隔 30 秒

　　第五天可能會進行一次，超距離變速訓練連 1-1½ 英里的練習。因而重要的訓練計劃要有具體，並且訓練不能過量，而且不能提供短距離目標也不能提供遠距離的目標。明智的做法是在訓練計劃中，定期使用一些連續的急速訓練，作為評估運動員的進度，例如一個參與 200 公尺游泳項目的訓練，這些直線的示例，將在 30X50，15x100，8X200，4X 500 公尺，不同一天使用於訓練。中距離 200 公尺的運動員，這些訓練程序，每一項可以每週使用或兩週使用一次，是可以評估和激動。例如在高壓訓練。不能每天重複使用高壓運動的訓練，是需要輕重交替。如果在訓練時運動員心率提高達

到水平，然後讓他們定期的休息至稍微恢復，使心率180-170%運動員幾乎可以控制自己將在比賽中遇到的壓力。在進行在基本的訓練要續漸引進訓練，艱苦訓練和縮減階段進行，當進行一組混合的重複距離和靜止間隔都不會保持恆定。

重複游泳的定義和説明，一組重複游泳是指在訓練過程中的進行一系列游泳，腳踢水或手撥水的動作，已經有關於各種訓練方法，用間歇訓練，重複訓練的方式描述結合這些方法，運動員每次重複的游泳所付出的努力，可以保持穩定和增加減少變化（不應整個游泳季中從事一種重複的訓練，儘管大多數訓練將限於使用直線或漸進方式進行訓練，但有時還要使用其他類型的方式。直線的重複間歇型式，當進行一系列重複訓練時例如（10X100公尺）每個階段在 56 秒，間隔內保持一分鐘休息時）游泳者試圖使每次重複游泳的時間保持穩定並變得疲勞，他會必須付出更多的努力才能保持均衡的速度這種類型的訓練，大多數是訓練的骨幹，特別是間歇訓練階段。減距離重複，逐方法基於進行一組重複的努力在游泳訓練過程中，隨著該過程的進行重複努力的距離減少，而重複速度增加。重複動作不應與距離減少的休息融合，應該基於一組游泳重複動作，其中隨著設定進行重複動作的距離會減少，而重複動作的速度降低，而重複動的次數增加。

（減少距離訓練模型）

距離	重複間歇	距離	重複間歇	距離	重複間歇	距離	重複間歇	距離	泳員類別
150 米	3-6 分鐘	100 米	3-6 分鐘	75 米	3-6 分鐘	50 米			短中距離
200 米	4-8 分鐘	150 米	3-6 分鐘	100 米	3-6 分鐘	75 米	3-6 分鐘	50	短中距離
300 米	5-10 分鐘	200 米	4-8 分鐘	150 米	3-6 分鐘	100 米	3-6 分鐘	50	短中距離
400 米	5-10 分鐘	300 米	4-8 分鐘	200 米	3-6 分鐘	150 米	3-6 分鐘	100	中長距離
500 米	6-12 分鐘	400 米	5-10 分鐘	300 米	4-8 分鐘	200 米	3-6 分鐘	100	中長距離
800 米	6-12 分鐘	500 米	6-12 分鐘	400 米	5-10 分鐘	300 米	4-8 分鐘	200	長距離
1500 米	10-20 分鐘	800 米	6-12 分鐘	400 米	5-10 分鐘	200 米			長距離

當運動員游下一次重複時，他會嘗試改善。教練可從設置作為距離的標準遞減距離重複，其中一組在每週或兩次艱苦訓練期間進行，直式組也用於短距離和中距離的運動員。

努力的百份比模型

% 努力	100%	95%	90%	85%	80%	75%	70%	65%	60%
平均推進力（磅）	19.6	18.6	17.6	16.6	15.6	14.6	13.6	12.6	11.5
到達時間	50.0	51.1	52.3	55.1	57.7	60.4	63.5	69.5	78.0

以漸進式設置中距離保持穩定，運動員會以受控的速度開始運動，並且每次重複游的速度，都會逐漸加快。為了做到這一點，每次重複游都要付出明顯的努力。可以開始用 10X100 公尺，每個間歇休息大約 1 分

鐘，其中前 100 公尺在 1 分鐘內開始游，然後穩步下降直至最後一個重複在 53 秒內開始完成，除了對運動員俱有良好的心理影響外，這種組合在某些方面可能比最直接的組合在生理上更好，而允許運動員以相對較低的速度和壓力的開始，以最大的壓力完成。這種類型固有缺點，將緩慢第一段間歇，至於不會提供足夠壓力來影響他的身體狀況， 教練應設定合理的目標，在這種設定中，保持休息間歇穩定，並不是總是很重要。例如隨著游泳從穩定增加變得更疲勞，他的重復恢復將被延長，但是運動員可能希望保持休息的時間穩定進行標準化，可說他可能每次有類似速度給予漸進程序，可使用測試其狀。交替漸進回歸程式的效用，亦是一系列重複例如 20X50 公尺重複是有趣的挑戰，讓運動員漸進大重複以一高壓一低壓，但不太頻繁使用可，因不能帶來足夠穩定心理壓力的要求亦無法帶來最佳的調節效果（當進行無論直線或漸進重複，有些疲倦時採用。斷套或 (BROKEN) 例子 400 公尺每 100 相隔休 10 秒適應長距離（4x100 公尺）每 400 公尺要休息 5-8 分鐘，也可以適應短距離 100 公尺（4X25 公尺休息 10 秒），200公尺（4X50 公尺休息 15 秒）。顯然結合了間歇訓練和重複訓練的基礎。儘管每次重複之間休息相隔短，但運動員的強度或速度如此高或更快，所以合符重複訓練的原則。在比賽中的高速度可以完全恢復。每次短暫休息償還氧氣債，使心率回落接近正常，是速度與耐力最好

在比賽中遇到的實際壓力條件。在間歇訓練或重複訓練
中進行重覆游泳距離,通常應少於或等於運動員要訓練
的距離。在間歇訓練和重複中的重複游泳都應快於接近
或加速的速度進行,如果距離遠大於比賽距離,運動員
將不得與比賽速度慢得多的速度游泳。儘管需要一些超
距離的間隔訓練例如(200 公尺運動員為 4X400 公尺)
特別是早期的季節工作,它對短距離游泳的速度影響很
少。在訓練計劃中運動員不應太過舒服,而有時應在幾
天內感覺全身疲勞,概念,在幾天內對身體施加最的適
應壓力,在短時間降低工作水平,雖然不是對壓力和適
應性概念,進行科學評估,但在系統背後原理的總體的
思路。運動員應大多數練習中,進行足夠的訓練,以使

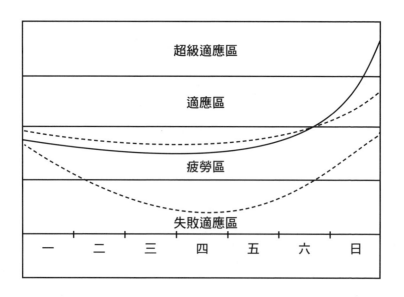

鍛煉過程具有強烈的疲勞感。一些教練另一種鍛鍊完全擺脫這種疲勞。如果運動員不這樣做，則允許他休息一段時間或至少一段時間的訓練以恢復體力，這樣未能表達其訓練有效的要點。是要穩定的疲勞程度，才可獲得最佳的效果，意思是一定要穩定疲勞而適應，但不能將運動員推下長久的疲勞致失敗，相反的做法不會導致最佳的適應，特別是耐力的游泳員，應減少時間的強度兩者必有的進行，儘管意識到運動員之間，在訓練能力和適應以及差異，可以變化引入普通訓練，以適應普通模式，再加上個人的疲勞時，自然的抑制自己的努力訓練，這就是大多數教練提供的訓練計劃。

優秀的運動員可能自動感覺何時增減訓練，和最需要以及回落的訓練，可使用研究個人以便一次鼓勵他們更加努力的訓練，而另一個時候減少努力或暫時放棄練習。隊午處理得當他們的進度，將會循總體規律或大多數疲勞並應同一時間休息。

過度疲勞跡象或適應能力下降的具體跡象，例如食慾不振，體重減輕，或淋巴結腫大等，但是在出現症況之前，應該減輕訓練量，因為教練已經觀察到某些初步的症狀，初時可能整隊的成績下降，可重複游泳，腿和撥手都會變得慢即使更努力的情況下，整隊都不能達到最佳的成績，他們會比平時抱怨更多，更多的出色表顯情緒以及煩躁的跡象，例如當他們重複游泳時，撞到某些東西時變得過度不適。因此，可能對整個訓練計劃，

只要運動員在訓練中保持快速，重複以及努力就會變得更加快的時速。

處理疲勞與復原，可採以下方案：

（一）減少總量的距離。

（二）降低質量，從事可用變速（FARLEK）以及慢的間歇。

（三）一段時間休息一天或日半。

但教練很難準確地預測其隊午，何時將會達到必須減輕訓練工作量的程度，因此，需要靈活的訓練計劃，應該反對由完全可預測的訓練方式組成計劃，例如每星期一 30X50 公尺重複，星期二 2X100 公尺重複等等，必須採用一般模式訓練。星期一、二、三非常艱苦，根據前兩天持續情況的表現調整。星期四和五強度持續，星期六運動員感覺疲勞而減少強度，如果運動員六天進行艱苦訓練，則運動員可以輕鬆進行一些遠距離游泳，例如 1 英里或 1½ 英里。在緊張的一天（星期一）之前，運動員應準備開始另一輪訓練，並準備練習良好，如果他仍然如此疲倦，以至於他所有的重複訓練，比平時慢，並且感到筋疲力盡，那麼可以認為以前的訓練量太大了。其他壓力因素例如飲食不佳，睡眠不足或違反其他訓練原則也會造成不良的表現，還可以考慮他們對運動員的調節過程的影響。

高壓低鍛鍊的變化，對於任何教練或運動員來説，每天進行的每一次鍛煉而每個部分應具有高壓或強烈特性都

是錯誤的，在實踐中允許如此多的努力變化，以致運動員
從未達到最高狀態也是錯誤。只有識應變化才能生效。教
練可能只分配一部分訓練內容，而且要在高壓或強度的努
力下。其餘訓練內容，可能只用中等強度，一種在日常生
活中提供週期性的變化方法，是改變鍛鍊內容，重複或混
合的漸進式訓練重複的直線組，教練可能只分配部份內容
在高壓或強度的努力，其餘的訓練內容可能中等強度，可
以從高壓和低壓訓練的考慮，重複的連續訓練，可被視為
高壓的訓練，因為運動員設定的目標，是他們必須通常會
嘗試改善，該特定組在一年中的最佳以往平均的時間特別
在高壓和低壓模式時，變速 (FARLEK) 的交替，慢游一英
里，最大脈率 170-180，最小脈率 130(25-75%) 馬拉松游
泳，以中等速度續遊，平均速脈率：140-155。

努力的百份比模型

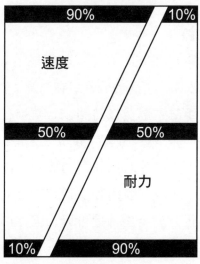

　　各種訓練方法對速度和耐力的相對百分比貢獻：短距離例如 6X50 米全力以赴，休息時間 5 分鐘，最大脈衝率 185-190，恢復到小於 95。平均速度 22.5 秒 9 比 1(90% 速度 10% 耐力)。重複訓練例如 6X100 米努力 90-95%，休息 3-7 分鐘，最大脈衝率 180-185。恢復到小於 100，均速 51-12 秒效果，8 比 2(80% 速度 20% 耐力)。快速間歇訓練例如 15X100 米以 85 至 90% 的努力，休息 1 分鐘，最大脈衝率 175-180，恢復到 120-140，平均時間 55-56 秒 (50% 比 50%)。慢速間歇訓練例如 20X100 米 (80% - 85%) 的努力，休息相隔 15-30 秒，最大脈動 170-180，恢復後 150-160，時間 62 秒 (40% 比 60%)。因此，間歇訓練和重複已被視為精英游泳比賽訓練的唯一良藥，世界游泳大師極力推薦稱之為 "智慧的寶石"。

間歇訓練備忘錄

(一) 變速訓練 (FARLEK) 通常以時間或距離進行，是沒有時間限制，適用於分齡組在游泳季節初的進行，例如短距離運動員以時間或距離進行，例如 5 分鐘游 400 米或一小時游 4X400 米 和 4X50 米等，其功能可以改善心肺量耐力以及肌肉活動和微絲血管肌能，亦可使運動員穩定較慢的速度。藉此可以矯正游泳姿勢。還可以加強信心以及克服於比賽的心理。

（二）長距離（OVER DISTANCE）的訓練，通常都在游泳季節早期，例如參與 200 公尺的運動員，是需要訓練 4X400 米游泳以及提供少量的速度給於短距離，例如訓練短距離的運動員，採用 25，50，75，100 米。中距離採用 100-200 米，長距離採用 200，500，以及 1500 米的訓練，但不可超越比賽距離。如果超越則可以中速完成。其功能以變速相同。

（三）間歇訓練（INTERVAL TRAINING）此方法是包括給定時間的距離內進行，一系列重複的努力，在努力之間的休息和量的控制，例如距離 200 米以 50，100，150，200 米等，經常要穩定的速度，是採用長或短休息的重複方法。

（四）重複訓練方法，亦是間歇方法相同，包括游泳一系列重複，這些重複距離在比賽游泳距離，而且速度要快，甚至這個方向上更進一步，主要是速度和肌肉的運動，而且耐力的質量則在次要的位置。重複訓練的方法是一組重複較小的距離高速訓練，其平均速度給予比賽時間更高。在進行時必須足夠休息時間，才可以恢復重複。該重複的間隔，因個人生理的適應而定，例如劇烈運動脈搏 181 次回復舒適脈搏 97 次（181-97）平均的推進重複的次數完成時間距離。例如 10X100 米休息 1 分鐘要穩定在 56 秒左右的漸進型式，而每

一個訓練要使運動員的身體感覺得疲勞，才可以
增進更多的耐力支持穩定的速度。

（五）短距離訓練 (SPRINT TRAINING) 包括以最高的速
度全力以赴，例如 6X50 米，長時間休息的，或
單獨的力量 (1X75，1X 50，1X25 米) 等， 這些
衝刺不能超過 100 米範圍，它們通常由 25 米和
50 米的距離組成。每次衝刺之間應有相對較長的
休息時間與重複訓練相比，心臟和呼吸頻率的恢
復應更接近基礎水平，運動員會在練習和實際比
賽中學習速度，使學習速度取決於因果之間的關
聯，能使導致他在給予定距離內的游泳時，要付
出的努力，而努力就是所得的覆蓋距離的速度或
時間。實際上，運動員必須學會緊記施加一定量
努力後的感覺，這感覺來是肌肉和身體各部位的
壓力感覺。例如手和腿在執行運動時的水壓以及
身體在水中運動時和其他的感覺，也可以幫助運
動員確定自己的速度。

（六）漸進 (PROGRESSION) 視乎運動員本身體力開始
漸進的適應，不應開始就進入艱苦的訓練，進入
訓練期大多採用間歇重複的方法進行，例如游
4-40X50 米，相隔休息時間 10 秒 -4 分鐘或游
50，100，150，200 米以及 200，150，100，
50 米，(大都採用落梯方式，要求最高速度，
尤其是快速的間歇訓練能使運動員承受累積疲勞

(ANEROBIC) 能改善心肌的耐力和骨骼的抵抗力，用一連串的短距離，施用大壓的重複增進速度比賽，要足夠相隔休息時間的距離，是生理上的支持休息，最好在進行之前，做好耐力和心率脈搏的安排適應休息，尤其是快速的間歇訓練進行，例如游 200 米背泳，運動員游 6X100 米休息相隔 4-8 分鐘時間 64.4 秒，是要其運動員的適應，大約 186 脈搏降下 99 脈搏，才可以開始，第二次 100 米游，是為安全以及適應。在進行時要艱難努力，但是要舒服和適應，設不可太長用於重複的訓練，約 1：3 的重複，休息要三倍較為安全。無論長短，快慢，都要保持大壓的訓練休息要長一點，其他可以休息時間短，例如 200 米中距離運動員的訓練處於測試和比賽。

游泳間歇訓練綜合鍛鍊圖

	訓練方法階段	訓練類型	均速	質量發展	心率範圍
1	游 16X50 米 相隔 45 秒	慢間歇 （游）	28.5 秒	主要心肺量增強肌肉活躍功能	每 50 米平均 183 回復 143 繼續
2	游 500 米	超距離 （游）	5:21.6 秒	耐力上述相同但繼續間歇比長久	啟動 98 完成 174
3	踢腿 500 米	超距離 （腿）	/	此階段使腿部增加耐力對心肺耐力有助	啟動 108 完成 153
4	踢腿 8X50 米 開始每分鐘	間歇 （腿）	38.2 秒	增強腿部的肌肉適應運動	啟動 144 完成 179
5	撥手 500 米 三份之一慢 三份之二快速	變速 （撥手）	/	增強撥手的肌肉耐力有效心肺肌能	快速 176 然後 慢速 134
6	撥手 3X100 米 每次休息三分鐘	重複 （游）	61.5 秒	增強活手的兩者耐力和速度	完成 181 啟動 100
7	游 4X150 米 95% 每次休息 3-5 分鐘	重複 （游）	1:193 秒	這個階段，是速度的步伐的工作是增強肌肉與疲勞	完成 186 啟動 94
8	游 4X25 米全速	衝刺	10.8 秒	有助速度加快動作頻率	完成 176 啟動 90

游泳的均勻速度表（50 米泳池的分段時間）

每 50M 速度時間	距離	100	150	200	250	300	350	400	800	1200	150
50	:47	1:36	2:26	3:16	4:06	4:56	5:46	6:36	13:16	19:56	24:
49	:46	1:34	2:23	3:12	4:01	4:50	5:39	6:28	13:00	19:32	24:
48	:45	1:32	2:20	3:08	3:56	4:44	5:32	6:20	12:44	19:08	23:
47	:44	1:30	2:17	3:04	3:51	4:38	5:25	6:12	12:28	18:44	23:
46	:43	1:28	2:14	3:00	3:46	4:32	5:18	6:04	12:12	18:20	22:
45	:42	1:26	2:11	2:56	3:41	4:26	5:11	5:56	11:56	17:56	22:
44	:41	1:24	2:08	2:52	3:36	4:20	5:04	5:48	11:40	17:32	21:
43	:40	1:22	2:05	2:48	3:31	4:14	4:57	5:40	11:24	17:08	21:
42	:39	1:20	2:02	2:44	3:26	4:08	4:50	5:32	11:08	16:44	20:
41	:38	1:18	1:59	2:40	3:21	4:02	4:43	5:24	10:52	16:20	20:
40	:37	1:16	1:56	2:36	3:16	3:56	4:36	5:16	10:36	15:56	19:
39	:36	1:14	1:53	2:32	3:11	3:50	4:29	5:08	10:21	15:32	19:
38	:35	1:12	1:50	2:28	3:06	3:44	4:22	5:00	10:04	15:08	18:
37	:34	1:10	1:47	2:24	3:01	3:38	4:15	4:52	9:48	14:44	18:
36.5	:33.5	1:09	1:45.5	2:22	2:58.5	3:35	4:11.5	4:48	9:40	14:32	18:
36	:33	1:08	1:44	2:20	2:56	3:32	4:08	4:44	9:32	14:20	17:
35.5	:32.5	1:07	1:42.5	2:18	2:53.5	3:29	4:04.5	4:40	9:24	14:08	17:
35	:32	1:06	1:41	2:16	2:51	3:26	4:01	4:36	9:16	13:56	17:
34.5	:31.5	1:05	1:39.5	2:14	2:48.5	3:23	3:57.5	4:32	9:08	13:44	17:
34	:31	1:04	1:38	2:12	2:46	3:20	3:54	4:28	9:00	13:32	16:
33.5	:30.5	1:03	1:36.5	2:10	2:43.5	3:17	3:50.5	4:24	8:52	13:20	16:
33	:30	1:02	1:35	2:08	2:41	3:14	3:47	4:20	8:44	13:08	16:
32.5	:29.5	1:01	1:33.5	2:06	2:38.5	3:11	3:43.5	4:16	8:36	12:56	16:
32	:29	1:00	1:32	2:04	2:36	3:08	3:40	4:12			
31.5	:28.5	:59	1:30.5	2:02	2:33.5	3:05	3:36.5	4:08			
31	:28	:58	1:29	2:00	2:31	3:02	3:33	4:04			
30.5	:27.5	:57	1:27.5	1:58	2:28.5	2:59	3:29.5	4:00			
30	:27	:56	1:26	1:56	2:26	2:56	3:26	3:56			
29.5	:26.5	:55	1:24.5	1:54							
29	:26	:54	1:23	1:52							

　　第一個 50 米，被列出為 3 秒。第二個 50 米被列為比此後 50 米的速度或時間快 1 秒。

游泳運動的人體肌肉聯系

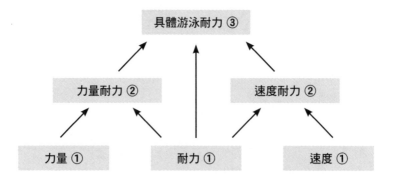

具體游泳訓練肌肉力量,速度和耐力如上圖(一)基本容量。(二)速度容量。(三)應用容量。在促進游泳耐力的強烈訓練,是要靠混合多類的數量游泳的距離以及增加個人的體能發展和需要的適應。

游泳比賽訓練主要因素與其重要性

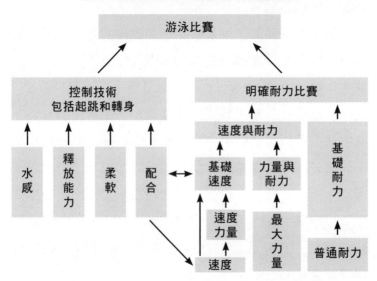

陸上運動在程序上的位置,更加強大和靈活,能使運動員將成為更快的游泳選手,在手臂拉,推的動作以及踢腿需要大量的力量,增強力量和增加靈活性的最快方法。陸上鍛鍊,重量訓練在適當的人體機能增強力量和柔軟韌性,必須遵循精心計劃的程序,才能獲得最佳效果,如果計劃不周可以帶來負面的結果。培養系統的基礎,應將各種培訓方法,整合到一份工作中,就像蛋白質,脂肪,碳水化合物,礦物質和維生素的混合,對

於支持健康至關重要。因此,各種訓練方法的混合或綜合程序對運動員的最佳狀態至關重要。沒有一種方法特定的訓練方法可發展運動員所希望的質素,能使速度,肌肉耐力,心血管耐力等,給定的時間內運動員所希望獲得的每種質量的確切比例,主要取決於兩個因素季節時間和訓練距離。

除外柔軟關節訓練是有助增加動作的靈活旭動以及避免損害發生。美國運動醫療學校 (4CSM) 提供拉筋方法正,靜止拉筋 10 至 30 秒,每星期兩日,最少重複 4 次拉筋是有效於肌肉神經的運動以及有助速度的成長。其方法必須以柔軟體操作為暖身和注意運動員的動作肌肉伸展分離,是要靠正確直線的分離,視乎技術的主要因素。進行時呼氣,鬆弛時正常呼吸,重複加強伸展要呼氣,須要伸展到極點沒有痛楚以及舒服,從靜止開始,慢拉 (75%) 適應,然後重複 (75%) 盡拉最後盡拉與適應重複 (75%)。

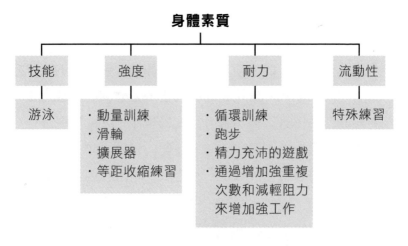

身體素質			
技能	強度	耐力	流動性
游泳	·動量訓練 ·滑輪 ·擴展器 ·等距收縮練習	·循環訓練 ·跑步 ·精力充沛的遊戲 ·通過增加強重複 　次數和減輕阻力 　來增加強工作	特殊練習

巡迴訓練圖

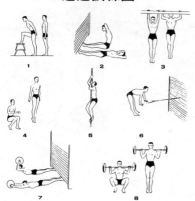

無氧閾值間隔訓練期間的心率

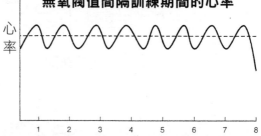

步伐（PACE）模型表

每50 M.速度時間	斷臂時間	100	150	200	250	300	350	400	800	1200	1500
50	:47	1:36	2:26	3:16	4:06	4:56	5:46	6:36	13:16	19:56	24:56
49	:46	1:34	2:23	3:12	4:01	4:50	5:39	6:28	13:00	19:32	24:26
48	:45	1:32	2:20	3:08	3:56	4:44	5:32	6:20	12:44	19:08	23:56
47	:44	1:30	2:17	3:04	3:51	4:38	5:25	6:12	12:28	18:44	23:26
46	:43	1:28	2:14	3:00	3:46	4:32	5:18	6:04	12:12	18:20	22:56
45	:42	1:26	2:11	2:56	3:41	4:26	5:11	5:56	11:56	17:56	22:26
44	:41	1:24	2:05	2:52	3:36	4:20	5:04	5:48	11:40	17:32	21:36
43	:40	1:22	2:05	2:48	3:31	4:14	4:57	5:40	11:24	17:08	21:36
42	:39	1:20	2:02	2:40	3:26	4:08	4:50	5:32	11:08	16:44	20:56
41	:38	1:18	1:59	2:40	3:21	4:02	4:43	5:24	10:52	16:20	20:26
40	:37	1:16	1:56	2:36	3:16	3:56	4:36	5:16	10:36	15:56	19:56
39	:36	1:14	1:53	2:32	3:11	3:50	4:39	5:08	10:21	15:32	19:26
38	:35	1:12	1:50	2:28	3:06	3:44	4:22	5:00	10:04	15:08	18:56
37	:34	1:10	1:47	2:24	3:01	3:38	4:15	4:52	9:48	14:44	18:26
36.5	:33.5	1:09	1:45.5	2:22	2:58.5	3:35	4:11.5	4:48	9:40	14:32	18:11
36	:33	1:08	1:44	2:20	2:56	3:32	4:08	4:44	9:32	14:20	17:56
35.5	:32.5	1:07	1:42.5	2:18	2:53.5	3:29	4:04.5	4:40	9:24	14:08	17:41
35	:32	1:06	1:41	2:16	2:51	3:26	4:01	4:36	9:16	13:56	17:26
34.5	:31.5	1:05	1:39.5	2:14	2:48.5	3:23	3:57.5	4:32	9:08	13:44	17:11
34	:31	1:04	1:38	2:12	2:46	3:20	3:54	4:28	9:00	13:32	16:56
33.5	:30.5	1:03	1:36.5	2:10	2:43.5	3:17	3:50.5	4:24	8:52	13:20	16:41
33	:30	1:02	1:35	2:08	2:41	3:14	3:47	4:20	8:44	13:08	16:26
32.5	:29.5	1:01	1:33.5	2:06	2:38.5	3:11	3:43.5	4:16	8:36	12:56	16:11
32	:29	1:00	1:32	2:04	2:36	3:08	3:40	4:12			
31.5	:28.5	:59	1:30.5	2:02	2:33.5	3:05	3:36.5	4:08			
31	:28	:58	1:29	2:00	2:31	3:02	3:33	4:04			
30.5	:27.5	:57	1:27.5	1:55	2:28.5	2:59	3:29.5	4:00			
30	:27	:56	1:26	1:56	2:26	2:56	3:26	3:56			
29.5	:26.5	:55	1:24.5	1:54							
29	:26	:54	1:23								

第一個 50 公尺快 3 秒
第二個 50 公尺 均速 一秒上下

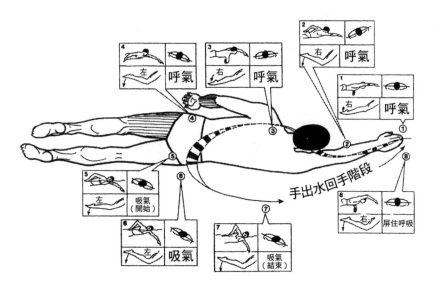

捷泳圖解

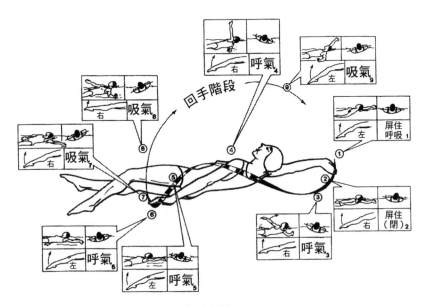

背泳圖解

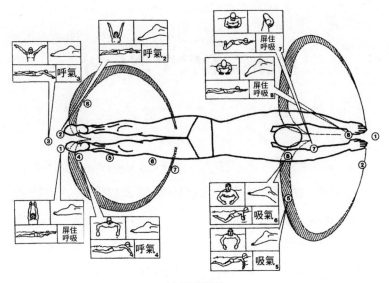

蛙泳圖解

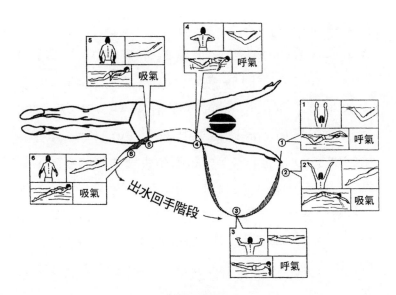

蝶泳圖解

游泳技術與生理分析

人體生理解剖的結構以及旭動,從生理學可以促進運動員訓練的效果。所以要靠教練的視覺,分析,其運動員的旭動能力,提升或重複的主要因素,生理學是要使教練了解人體的結構,以及明瞭人體的骨,軟骨,韌帶,關節,肌肉和腱等的肌能,以及旭動為基礎。藉此,可以明確增強其肌能有助訓練計劃的促進,例如游泳技術起跳,由開始至入水的動作,是需要彎曲身體 (FLEXION) 伸直 (EXTENSION) 和挺直 (HYPER EXTENSION)。蛙泳及蝶泳吸氣時兩手,首重新睇中線將兩手向左右分開 (ABDUCTION) 再向內收 (ABDUCTION) 捷泳踢腿時伸張腳踭 (PLANTAR FLEXION) 蛙泳收腿時將腳踭 (DORSI FLEXION) 然後向內推撐,兩大腳板向內旋拍 (EVERSION) 海豚式泳蝶的遊動時,身體需要升高 (ELEVATION) 和潛下 (DEPRESSION) 的姿勢等。這都是生理力學的名詞,認為正確指示身體關節的旭動基礎姿勢。通常促進游泳運動訓練,分析,是要計劃準備和實踐,以及觀察其效果提升,或矯正其弱缺以及找尋正確的方法提升或遷移,解決其技術,而能並合於難題,後再提升或干擾或更新。

　　游泳肌肉的運動，差不多要使全身每一部分，肌肉多過其他運動所需要，在一個有速度的運動員利用肌肉動作的能量，就會節省在水中推進的能力。游泳動作的平衡，水阻力以及訓練上問題，全部有賴教練的指導，但是對於游泳動作的改善，就要靠肌肉運作的收緊原理所產生固定的效果。自由式：當手指入水後完成水阻時（三角肌牽制大小胸肌）向內，以及向外斜拉後，就靠（胸大肌，大小圓肌與背闊肌等肌肉。例如用曲手撥水就需要用（雙頭肌），以及外側（腕屈肌），三角肌，大小圓肌以及背闊肌完成，最後推水的動作，需要靠（三頭肌）把手伸直，隨著運用肩膊（骨上肌），斜方肌以及前三角肌的能力完成提手的動作。至於呼吸的動作是要靠近頸部兩邊的胸鎖乳突肌完成。腹部的肌肉會直接影響盆骨，而另到整個身體挺起或仰臥，又可以協助大腿的（屈肌）和伸展，作強而有力的打水動作，強而有力的打腿動作，皆由自大腿關節發揮，是要靠（腹直肌骼腰肌，臀中肌以及臀大肌協助進行。如果想膝部關節保持伸直，就要靠相等收緊前腿（股直肌，股外肌和股內肌），以及後腿肌（內收大肌，半腱肌，股雙頭肌和半膜肌），如果大腿不停的用力打水，大腿所有的肌肉就會不停的收緊，例如膝關節屈肌動作時，所有前腿肌肉放鬆，但是膝關節伸展肌動作時，股雙頭肌放鬆一樣。背泳：當直手提離水的時候，手腕部的關節就要放鬆，至到手部入水的動作，是要靠（前三角肌）協助

進行，其他的大小胸肌，背闊肌以及大小圓肌等肌肉只是補助，當身體仰臥以及伸直手向後入水的時候，是需要臀大肌，以及腿筋協助的。蛙泳：當手從胸前直伸，以及將手蹲伸直向左右分開，是需要收緊（三角肌以及三頭肌，手後面所有的肌肉，回手的時候，前臂向內收回中線是需要三角肌，小量胸大肌，雙頭肌，大小圓肌，背闊肌等肌肉協助活動。腿部的動作比較複雜，差不多要動用全腿部的肌肉進行，當收小腿時提至 90 度角，是要靠腿筋以及脛骨前肌，以及向外推撐時，是靠臀中肌和整組前腿所有的肌肉協助進行。海豚式蝶泳：腿部的肌肉的運動，用同自由式泳差不多，但是海豚蝶泳的腿部，是要上下一齊擺動，皆由臀大肌，骼腰肌腹直肌帶助動，雙腿向上下一齊擺動。手部的肌肉活動與自由式相同，但是海豚蝶泳在回手提離水面（斜方肌），是作主要的活動，再由菱形大肌帶動雙手回中線。從運動科學技術的研究作短暫的測試，和關節的活動，速度以及動態，了解處理訓練運動技術上，取得更良好以及快速的效果。教授運動技術，是促進或改良運動員的游泳技術，是從教練的質素與經驗，構思，以及運動科學的研究，獲得運動員的知識，訓練技術與策劃，以及比賽有良好的效果，有如教練的手工藝品，要不斷的琢磨，提升力求盡善盡美。無論初級或高級的訓練，是沒有很大的分別，只須要教練製造有效的環境，而漸進期望美滿的成果。在學習技能和比賽相比，確是另教練小心的

處理，還要盡量找尋運動的適應與均衡。因為有些運動員已存有習慣性的技能，是好困難跟隨意的更新，又有些因質素稍弱，而服從於產生疲勞，所以教練執行訓練時，要明確小心的處理遷移的問題。學習技能認為永久性的促進，和比賽的訓練，是要集中生理的結構，明瞭技術以及肌肉增長，和提高自我的信心，但是在比賽技術執行訓練以及比賽時，郤是最敏感的時段，教練計劃的遷移，增減，或提升，需要注意精神疲勞，動機，環境以及教練訓練的課程適應，還要提升或遷移新的技術計劃。無論隨意或固定的訓練課程，都要配合精神和感覺的構思，提升技術取捨而決定達到美滿的成果，例如一擊則中的決定，是無須重複再試的決心。最好的榜樣，是健全的體格以及技術，還要有強勁的思考精神。至於如何進行思考精神和技術，是要靠自己的知識，質素和經驗進行，例如比賽的影響因素，動機，資源以及自己決定連續體的目的。還要力量的評定，從本身和信心提升自己的技術信心，自我監察比賽資料，然後可以選擇 2-3 個比賽的因素核心進行，是要配合明確進度的過程。教練的行動計劃及技術的支持個人的比賽，隨時可以應用於訓練或比賽。除外還要控制活躍的情緒，因為冷落或過於活躍會影響比賽的效果，是需要集中精神從一方向，廣寬或細小，從外或內的注意，對抗一樣要想像和準備。

生理力學實施與環境：

（一）選擇技術和器械要適應個人的體型，健康的發展和技術。

（二）估計增量或減量訓練的處理，對於運動員訓練計劃要適應而避免傷害。

（三）分析運動員的動作以及協助其提升技術有效的靈活。

（四）溝通運動科學，物理治療，體育醫療等專業人員照顧技術和傷害，有效給予運動員改良或提升技術以及傷害復原，重複最高的水平效果。

生理肌肉圖

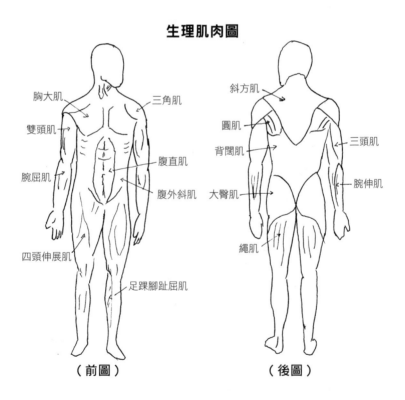

胸大肌　三角肌　斜方肌
雙頭肌　圓肌
腕屈肌　腹直肌　背闊肌　三頭肌
腹外斜肌　大臀肌　腕伸肌
四頭伸展肌　繩肌
足踝腳趾屈肌

（前圖）　　　（後圖）

維護運動員的營養恰當的支持

營養可分為兩類,大規模以及小規模的營養素:大規模是碳水化合物(糖類),是能給予肌肉和腦的活動能力的支持有 60% 肌能。在促進訓練時,以每個人的體重計算,每一千克個人的體重,是需要 (5-7) 克碳水化合物,以及在加強促進期間與比賽,前三天,提增到 (7-10) 克碳水化合物。每個耐力的運動員的開始,第一天是要靠營養學專家設計是為最好的方法。碳水化合物的技術吸收,由於量給予運動員糖的儲存,明確的顯示,是增加運動員的肌肉能量,以及補充給予運動員的肌肉能量,增加糖的儲存,能給予運動員拖延疲勞的功能。尤其是耐力項目的運動員,是可以支持到 90 分鐘的消耗,處於運動員持久的能量。碳水化合物:包括麵包,穀類,早餐營養物,米,意大利麵食,麵條以及其他穀物含有大量的澱粉的菜,蔬菜,馬鈴薯,豌豆,甜玉米,南瓜以及生果,牛奶,酸奶,糖(蜜糖),糖果食品,以及運動飲品。

蛋白質的構成屬於氨基酸,支持以及維修的新陳代謝的機能,適當的吸收與個人的體重,在力量以及耐力的訓練,是需要 (1.2-1.7) 克每一千克食物,包括肉類(牛,豬,羊)家禽,魚,和海鮮,蛋,牛奶,酸奶,奶酪,

果實等。但大都採用動物的來源。

脂肪的營養，亦都被精英運動員接受來增加體重，增加回復健康的肌能，提供可用低營養增加其肌能。若然吸收過量的脂肪，是會供給精英運動員，應少過 30% 在脂肪的用途。所以進行低脂肪，並不是全無脂肪。脂肪能溶解維生素，主要的是脂肪酸。最理想的食物是對心臟的健康選擇食物，例如棕櫚油，果實，種子以及魚等食物。但運動科學營養提供奧咪架 3 之油丸，不單只提供低脂肪還可以平衡健康的營養，以及減輕心臟病的損失。

小規模的營養：是維生素與礦物質，卻不是產生能力的來源，但是礦物質（鈣鐵）的功能有效人體的骨骼以及紅血球，尤其是精英運動員。維生素例如 A，B，B2，B3，B6，B12，C，D，E，K。礦物質例如鈣，鐵，鎂，鋅等，大都從食物來源以及其功能。

專業的教練需要簡單的營養，執行和小心的處理以及均衡的適應，明確其對五的需要，尤其是在比賽日。總括營養學與訓練計劃，在訓練前或賽後，對專業教練個人或對隊午視為重要小心的處理。 通常在這段期間是側重貯糖的需要，以及般人的水分補充以及適應，盡量減少損害和危險。一個良好的訓練計劃是確定需要貯有大量的糖源，但是在比賽日之前，比賽日以及比賽後，仍然要適應營養的補充。在訓練計劃上確是需要大量的儲貯藏糖源，給予全身各處（肌肉與細胞）產生的

能量使用。尤其是在比賽時發揮最大的使用。專家提供賽前一個特好的食物參考餐點，是需要極量提高碳水化合物，自己的適應以及容納的水平，善用低脂，盡量避免大量蛋白質和纖維素，例如在比賽兩小時前，無論如何要爭取額外的碳水化合物（糖）來支持，自己的最高能量，例如喝一點運動飲品，一點生果來增加其效果。最重要的選擇食物相似在訓練時採用的習慣。在比賽日避免增加採用新的食譜，以免影響腸胃的肌能。在運動時碳水化合物（糖），只可以支持 90 分鐘的消耗能量，雖然極量消耗達到每小時 90 克，每小時 50 克的補充，例如飲品的 25 安士，軟心糖或點心 3 安士以及二條香蕉等。運動的飲料，是水與運動食品總結，兩者皆能同時補充身體汗流的肌能，是增進健康和減低比賽風險的效果。健康飲品大多含有高糖以及咖啡因，通常在比賽前後的補充。

專業運動授業的風險

當教練經常要選擇什麼做，與不做，是關乎法律的諮詢以及道德問題的處理，雖然道德問題，不是強迫的要使用，但是在教練文化的提升價值，卻有重要的因素，是關乎教練做與不做的情況下。據近世紀亞洲區已注視處理教練運動風險問題，實質上的問題，是要教練與機構共同合作進行，以及處理和承擔風險問題，在合理的情況下解決，事實上的風險，是需要更多的知識以及預知風險的情況，才能減至最少，所以需要有明確的支持少量的風險促進，以及有程序的評審各項措施。什麼是理想的標準，就是轉換環境，教練的經驗以及其特徵（年齡，性別，障礙等）應該注意任何的標準提供及適應，不標準不適應環境除外，教練還要處理風險關於教練生涯，遭遇到有些關於其運動員，機構和參與者的爭議，例如失職問題，是要教練加強負責排去最小的運動員傷害的風險，在訓練以及比賽期間，教練應直接控制一切，通常有直接性的保護運動員的責任，是脫離傷害風險，但是可能有時，失卻照顧而發生意外，法律上的失職問題造成困擾，視其標準教練應有理想職責，防止以及預知風險，傷害，保護和控制，例如做與不做同一環境決定。於 2002 年澳洲法律上問題，已有改變是有助專業運

動教練對運動員提訴的風險問題，有明顯的理由，以及環境或運動員已知明顯主謹少的觀點在這環境之下發生，教練是沒有失職的，是根據傳統性的運動活動的法例，但是運動活動上，固有的風險排除或避免，運動理想的護理，甚至傷害或疾病帶來的風險責任，所以教練無須負擔風險的責任。雖然當時運動員在不明顯的環境下，而受到傷害，教練在傷害結果報告，失職需付負責任，應該事先須要給予運動員警告以及明確實行。還有是受薪和義務的執行教練，義務教練是在法律上是沒有失職的責任，例如澳洲足球法例固有的風險，雖然教練不能防止風險或傷害的發生，他們謹在任何情形下告知，不大明確的傷害和鼓勵他們以及隨時準備。在短暫的比賽，如果是發生在受薪的教練，可能付上保護標準失職的責任問題，在該想象的環境。從此可想象做專業運動的教練如何？最基礎的職業教練態度，是要容納廣大的專業教練的生涯意見，如同專業實習，自然會了卻許多失職問題。專業教練們需要優良環境處於比賽以及提供於運動員，是他們重要的責任，例如明確了解負荷以及適應進行活動，給予安全的設備，和處於在安全的環境，以及給於安全的照顧從計畫至實行，應盡量避免最小的風險在理想的環境，最好的處理風險在於實習時，要紀錄一切確保運動員安全，例如受傷或疾病，教練可隨時採取適當理想的步驟。精明的專業教練會購買一份切題的保險可以避免損失，但是須要記錄以及明確的解釋理由。

業餘游泳教學與實踐

游泳的發展已由昔日的清潔，娛樂，以及健康進展到現在的比賽，水上安全以及健康，而且進入國際的體育文化的行列，包括有教育，比賽和國際性的比賽，還可以給予市民娛樂和健康。近世紀世界各國已重視游泳運動得健康，以及爭取游泳文化教育的發展。因此業餘游泳教練視為重要的成立。每產生一個精英游泳員，是靠多方面的支持，例如其父母，老師，初級教練以及高級教練和機構人士支持，才能完成精英運動員的期望。總而言之，由嬰兒孕育到成年，都要不斷的孕育，培養，鼓勵，訓練以及輔導其成長，從學習到訓練成為一個游泳衣精英運動員。總而言之，由嬰兒到青少年，都要不斷的孕育，培養，鼓勵，以及訓練，從學習和訓練成為一個游泳精英者。

嬰兒 (0-2 歲) 的施教法：最好在家裏的浴缸和溫度的適應進行，進行時由其母親執行，通常嬰兒在沐浴時，母親執行的行為足以引起嬰兒的歡心和喜悅。從母親用習慣純熟的手法處於沐浴時的平衡和穩定，把嬰兒整個身體抱著前胸後背，及左右的旭動手法，給予嬰兒的感覺安心與歡心的支持。專家的提供，凡學習其母給予嬰兒沐浴的手法純熟和平穩隨意的旭動，而不會引致

嬰兒害怕的行為，是需要學習六個月以上，才可以熟練
其母的手法，把嬰兒處於平衡和穩定。由其母執行沐浴
的階段嬰兒施教，最好在沐浴時促進嬰兒在水中靈活，
和隨意的旭動，以及除卻怕水的心理。安全的設備和處
理 例如水溫度，水深（6-8吋），缸底設放防滑乳膠墊，
和所有的水喉頭須用乳膠紮實防止意外發生，能使嬰兒
在沐浴時，玩樂更開心以及安全，尤其是在自由玩樂的
時候，還要其母在旁邊監察其安全以及注意浴缸的環
境。有一些特別愛好游泳的人士，已有構思用學行椅的
的方法，處於自己的私家小游泳池（平底）運用，把嬰
兒椅放在水中而水與學行椅剛好處一水平，然後把嬰兒
坐在學行椅上任意自由玩樂，還要其母監察其去向或同
母一齊玩樂。無論浴缸或泳池須要注意嬰兒的感受和時
間適應，不可以過度受寒，隨著嬰兒的成長，要 增加
其活動的肌能，配合多一些有關游泳簡單的動作，促進
水上遊戲的活動未來，從簡單至複雜輔導其好奇易學的
心理和增進其質素經驗以及適應提升價值。

　　幼兒（3-5歲）的施教法：普遍在泳池進行，是採
用多活動，不怕水和適應能力實施，和漸進的輔導，要
據其心裡慢慢的提升或遷移促進，在提升時無論進度多
少，一定要稱讚和鼓勵，給予兒童的歡心以及增強其好
學的信心和勇氣。教練應要支持整個課程進行，簡單而
有趣的氣氛，以及適應能力過程，給予兒童行為的基礎
以及適應，例如靈活旭動的練習，是靠動作的平衡以及

想像啟發支持其動作進行。

兒童（6-12 歲）的施教法：年在六歲的兒童開始有吸收能力，尤其是在七歲的學習能力特別強而快和敏感。教練應明確促進以及增強其動作的能力，順其自然的追索或啟發其幻象實踐。從其信心，勇氣以及慾望和心理啟發課程，引導有效的適應和有程序的漸進，由教練應有明確的課程，動機，目標給予兒童訓練游泳技術，學習與訓練，姿勢矯正促進課程，例如增強游泳的撥手和打腿打腿的能力，和呼吸的協調，以及整個身體游動的動作要配合和平衡，除外還要作長短距離的練習交替，鍛鍊其耐力的發展和游泳比賽規則，例如起跳轉身和潛游的方法，都有其標準以及限制等。

少年（13-19 歲）的施教法：當兒童進入青春期的漸進，思想和體型都有極速的增長，尤其是女性 12，男 14 歲的開始，他們的體型有快高的成長，以及思想和諧，正直，自信和仰慕，對練習或模仿非常敏捷，但常有不受敬仰的態度，失卻認知的心理以及處理損失。教練應注意他們的成熟思想，直至到成年期。教練才較容易施展其壓力，或促進其明確的決定有效的目標，技術，以及環境的適應。當身型，思想，學習能力以及經驗已達到成熟的階段。教練應要誠實，公平，有效以及預知目標效果施教，還要有明確的訓練計劃，促進其技術以及目標和環境的適應。

游泳技術的施教，應有程序進行免致影響發展未

來，應從 8 歲開始柔軟訓練，9 歲略增加耐力訓練，13
歲力量和肌肉訓練，15 歲應該增量訓練，女 13½ 歲為
佳，據生理學的靈活性（男 8½-13½ 歲，女 8-12½ 歲），
反應（男 9½-12½ 歲），尤其是在 15-16 或 16-17 歲時，
普及存有現實，自信和負責的心理，以及早熟的智理肌
能協助其促進游泳技術的基礎。

耐力的發展是限制於人體內在的兩功能要素：

（一）主要是相關效能的心肺系統功能。

（二）是聯繫個人的肌肉細胞的收縮功能。

在製定游泳訓練計劃之前必須考慮許多因素：

（一）游泳池可用的時間。

（二）接受訓練的人數。

（三）教練，水平，年齡，性別和熟練。

（四）游泳者當時的情況。

（五）賽季時間的長度。

（六）小組努力的態度。

（七）游泳者正在訓練事件和距離。

但是也應該了解規則提供指導，給予他們最大的
適應能力，進展和動機。製定一些訓練計劃的原則，教
練應給予游泳者的訓練進行，特定的生理適應，並且使
游泳者變得適應，普遍認為間歇訓練專門發展耐力和速
度，重複兩者是為簡化：

（一）增加距離。

（二）增加距離強度。

（三）總距離的增加。

盡量引入季節重要的部份，接用綜合間歇重複訓練。由一星期三次，增至一星期六次（每天一次）以及每天兩次的增加總距離。

在訓練的概念，壓力太少不能達到訓練的要求，太多帶來根本的疲倦，無法適應致失敗，因其是運動員最大的適應總和於生理，解剖以及心理的啟發。短距離與長距離是有不同的處理以及季節的採用，還需要靈活使用，投入成為興趣以及適應和感受，不因不成功或煩惱而覺得無聊，不可常作日常的工作，應理處於不斷的挑戰於體能，和智力上的問題與適應。在訓練計劃中，首先建立耐力，並在季後期提高速度，在季初期引人過多的速度會引致運動員造成時間上的早期下降。但增加早期高峰的機會，並隨後達到平穩，或趨於平穩的水平，要使運動員參與艱苦的訓練計劃，必須積極漸進，但有時是來自個人內部，但是必須更頻繁從訓練中進行指導工作，並且另運動員認真和智能的推進，並非總是教練的技巧最能達到頂峰，而是訓練技術最為了解其他的因素情況。作為一名優秀心理學家的教練將擁有明顯的優勢。要明確計劃指導和激發其信心，以及適應分段有程序的漸進：

（一）改善耐力（心肺量）以及肌肉活動，微絲血管肌能。

（二）使運動員穩定穩定較慢的速度，籍此可以矯

正游泳姿勢。

（三）加強信心以及克服於比賽。

測試和比賽教練應給予運動員：

（一）允許運動員休息準備比賽。

（二）磨練游泳姿勢，練習起跳和轉。

（三）訓練步伐和速度。

（四）訓練足夠和有信心。

（五）準備心理適應於測試或比賽。

教練還須注意以下三點型式訓練：

（一）賽前應減程和進行幾次重複間歇。

（二）減量踢腿和撥手的訓練。

（三）延長重複間歇相隔休息的時間提高重複的速度。

教練備忘錄

（一）場地環境，器材設置以及時間限制使用。

（二）游泳者人數，性別，質素以及水平。

（三）教練製定訓練計劃，實踐以及預知其目標賽果。

（四）教練能定期提供比賽日標的效果。

（五）教練哲學能獲得多一些核心，給予機構或社會道德環境以及背景的支持。

創造有信心的隊午運動文化

從其觀看美國 A 級大學 伯克利游泳泳池，其隊午

的訓練，其目標製造環境以及製作，是優勝者無可以避免的事情。從多元化的運動機構，用靈感製造一個環境，給予優秀的運動員是不可以避免。從最小的成功做起，但在商業的世界是足夠根據其核心的價值方向，而建立機構的文化，是更有成功獲利的成長以及長常遠的生存。從運動文化亦可以減低不道德行為，以吸引和支持其精英運動員，還有同樣的運動，是可以得到創作一個視野。教練應該負責分析其機構凡條文，結果，比賽，目標，行為以及背景等實施一個基本價值。教練應以反思其他的經濟回報和有關於其他機構的體育會，教練，運動員以及運動迷的認同，但有時會帶來參與者訓練經驗的想法不安，或突然失卻重心的價值。處理訓練的方法，就是靠運動員和教練的個人價值，個別負責以及反思價值中心，給予機構，體育會隊午的合作。運動文化的改變與促進，普遍有六個步驟來自隊午或機構和其他的比較：

（一）首先創作一個存有價值的藍圖。

（二）促進行為背景表達其價值。

（三）創作比賽促進目標。

（四）準備算出預其效果。

（五）陳述比賽結果過程。

（六）分享與報告。機構的文化道德行為是被社會人士極樂意採納以及推崇。現今世界高質素的游泳教練，除精心設計訓練課程外，還要明瞭和了解每一個運

動員的優點以及缺點，處事鎮定而有決心和關心自己的運動員，以及指出對方的弱點，較準目標以及鼓勵他們負上責任去進取。

現代國際游泳比賽四式（捷、背、蝶、蛙泳）

自由式泳（捷泳）身體位置：在水中的姿勢應盡可能平緩和平坦，同時仍要腿部在水中足夠深度，取得有效的運動作發展。

自由式泳手部撥水動作：通常的入水法要自然的入水，入水時手踭微曲和向下斜入水（而不要把手伸至極盡提肩），入水後不要將手滑前的時間太長，然後立刻把水阻用力拉（曲臂拉水是支持短暫的時間，隨著拉接中線把手推後至直伸（一手滑前，另一手拉推的動作）。

自由式泳呼吸動作：應將頭部輕微帶引頸部後屈（如果將頭部放置在適當的位置，則會產生弓型的波浪），須將頭部側面留下的浪谷中或水槽的凹處進行吸氣（主要同頸轉動剛好在波浪下呼氣）。

自由式泳腿部踢腿動作：踢腿主要是作為是穩定身體和保持在水中流線型的位置，以及用手爬划撥使用踢動的模式。通常有二拍和六拍踢腿採用；二拍是適用於缺乏柔軟的肩膊限制於回手提踭入水的動作。六拍普遍採用無論長，短距離泳手大都採用六拍作賽（主要原因是減少身體向左右擺動，如果精英運動員已習慣性二拍可繼續順其自然使用）。

訓練要點：

（一）為提高動作效果，練習時在不減速，盡量以最少的划水次數完成 50 米池。

（二）臂腿配合動作見順序圖。

（三）要加速划水 。

（四）在水面下的浪谷中吸氣，盡量減少轉頭的動作。

（五）身體姿勢盡量保持穩定的流線型姿勢。

局部加強鍛練用具：臂部可用拉力器，小型汽車內呔，撥水槳，浮板等。

腿部可用阻力衫，膠鞋，蛙鞋，浮板等。

自由式

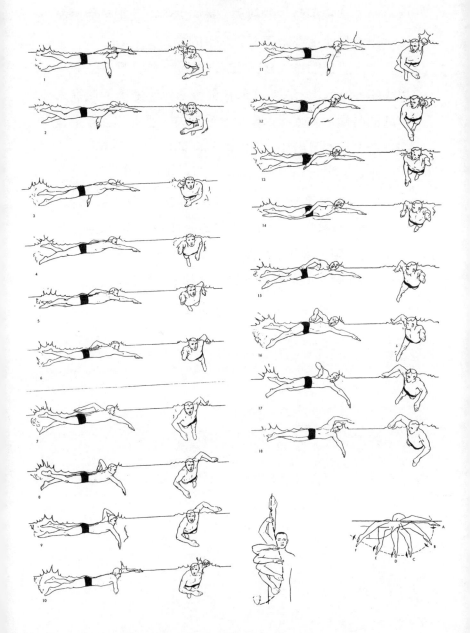

背泳身體位置：仰臥水平位置，使在仰泳游泅游中保持穩定流線型產生的效果（是必須考慮使腿部處於高位，來減輕使用身體完全於水平的位置。

背泳手部動作：臂部成為一直線，進入肩膀上方，以小指（無名指）入水，母指最後入水，隨著回收進入中線的時候，手臂不會停留水面下方，應允許回收進程中，產生的動量處於 6-12 吋水的深度。

訓練要點：

（一）為提高動作效果，練習時在不減速的情況下，盡量以最少的划水次數完成每個 50 米池。

（二）頭，臂和腿的配合動作見順序圖。

（三）划水；手掌撓水後，向腿部方向用力划水。

（四）身體姿勢；盡量保持穩定的流線型。

背泳

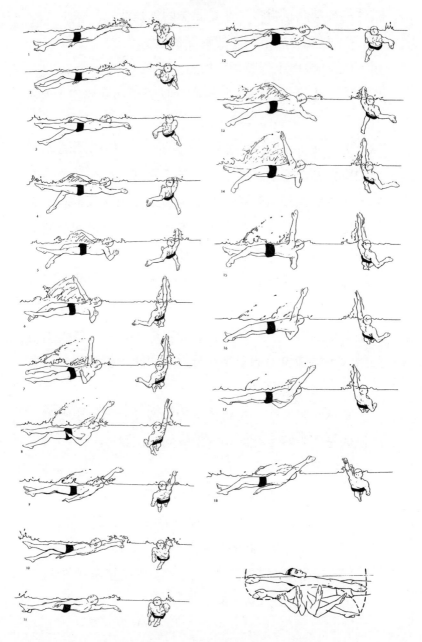

蝶泳（海豚式）身體位置：蝶泳身體上下的動作比其他的姿勢起伏得多，原是三個因素造成

（一）腿部向下踢水把臀部抬起。

（二）恢復手臂將頭和肩膀向下拉。

（三）以及拉力的第一部份，使頭部和肩膀向上升，而臀部僅浮於水面。

蝶泳踢腿的配合：通常大都採用二拍的踢腿，第一拍踢腿卻能帶引身體衝前，是靠手臂拉和和臀部的力量，另身體衝前以流線型的滑進，第二拍在最後的一部份手臂拉水的動作通常是少力量過第一拍 它的功能是消除臂部拉下後對身體姿勢的影響。

蝶泳手部撥水動作：由直手入水，提踭，曲手以及拉後，大都採用"S"或雙"S"式拉法，例如提踭與捷泳手臂拉水相似，視為最有效的力量（由於身體在水中高抬起，這種拉力的前半部分效果明顯，後半部分是有效保持身體的姿勢。

蝶泳呼吸動作：用頸後部的肌肉伸展來抬頭呼吸，能使保持呼吸時，在肩膀水中較低的位置。

訓練要點：

（一）為提高動作效果，練習時在不減速的情況下，要盡量以最少的划水次數完成每個 50 米池。

（二）頭，臂和腿的配合動作見順序圖。

（三）划水：雙臂先向外划水，然後拉照鎖匙洞的形狀加速划水。

（四）頭部動作，雙臂入水前頭，頭入水，雙臂出水前，頭出水吸氣。

（五）腿部動作，頭入水，出水時各打腿一次。

（六）促進鍛煉腿部能力，採用蛙鞋和浮板訓練。

蝶泳

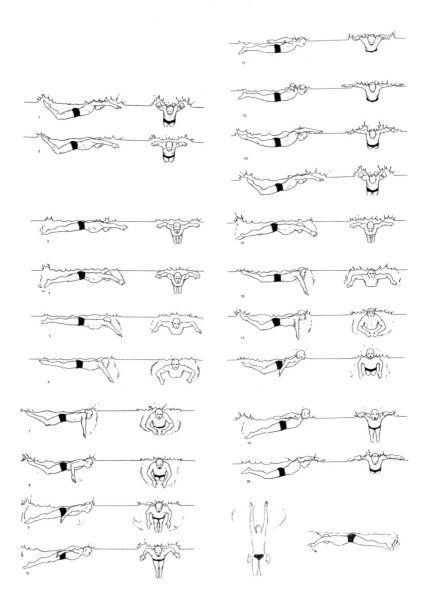

蛙泳身體位置：應盡可能地要俯臥流線型或水平方向，並允許雙臂和腿部發揮推動的作用。

蛙泳腿部動作：腿部的良好位置是收腿時將在臀部彎曲約 30 度角成為 "V" 字形，當腿向後推撐時，是游泳者集中精力伸展臀部非常重要（這樣才能使大腿向上推動到水面）。踢腿的重要方向是隨著完成，腿的運動速度逐漸加快，開始不是以快速進行，而是使游泳者的腳板底水阻的感覺。

蛙泳手部動作：在滑行過程中，雙手直伸保持幾乎接觸的姿勢，肘部完全伸出，手掌向外斜出，準備拉水的推動。

蛙泳的呼吸動作：正常的呼吸方法，因為頸部抬起比手臂拉力，費的時間少，所以在開始拉力後，開始略微抬頭，並在完成後開始吸氣，隨後將臉部置於水下，使面部與水平方向斜傾斜約 45 度角。

訓練要點：

（一）為提高動作效果，練習時在不減速的情況下，要盡量以最小的划水次數完成每個 50 米池。

（二）臀和腿的配合動作見順序圖。

（三）划水；雙臂先向外划水，然後加速向內划水。

（四）腿部的動作，以螺旋槳的車葉片相似划水一樣，加速蹬夾水。

（五）身體姿勢；蹬腿結束後，盡量保持流線型姿勢。

蛙泳

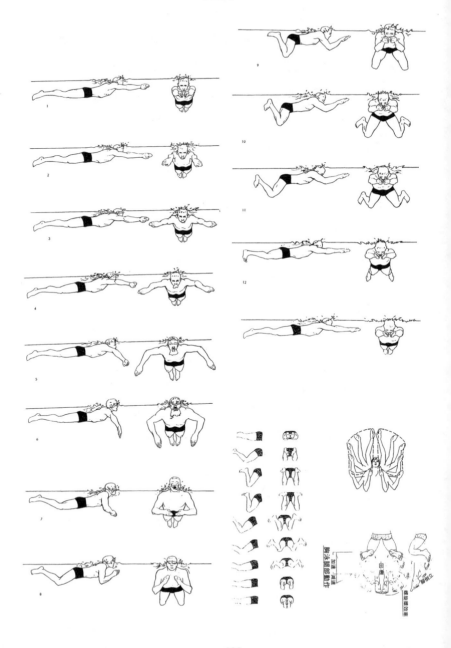

蛙泳水底潛遊動作適用於起跳後和轉身後(一個完整動作)。

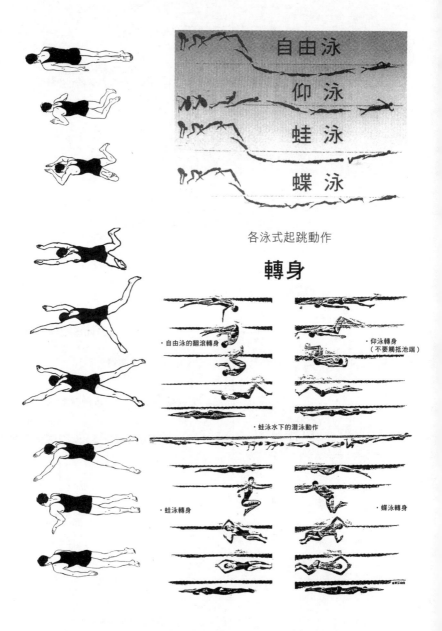

各泳式起跳動作

轉身

· 自由泳的翻滾轉身

· 仰泳轉身
(不要觸抵池端)

· 蛙泳水下的潛泳動作

· 蛙泳轉身

· 蝶泳轉身

教練知識

積極適應培訓所必需的條件

合理睡眠	合理訓練
（在訓練後心身復生）	在負荷 / 恢復方面精心設計

積極適應

合理營養
最佳的流體和能量攝入以適應訓練

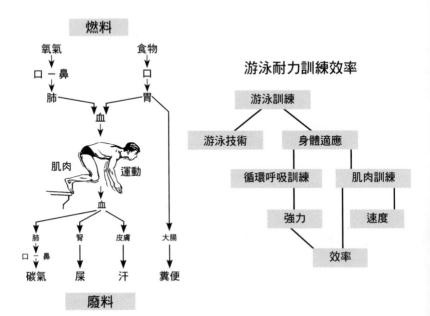

燃料

氧氣　　食物

口 － 鼻　　口

肺　　胃

血

肌肉　　運動

血

肺　　腎　　皮膚　　大腸

口 － 鼻

碳氣　　屎　　汗　　糞便

廢料

游泳耐力訓練效率

游泳訓練

游泳技術　　身體適應

循環呼吸訓練　　肌肉訓練

強力　　速度

效率

乳果糖直接代謝途徑

乳果糖　　　葡萄糖　　　　　葡萄糖
　　　　　　　　　　　　　　1P
　　　　葡萄糖 - 6 - 磷酸根　糖原儲備

　　　　1:3 磷酸 - D 甘油酸

　　　　2 - 磷酸 - D 甘油酸　　P = 磷酸根

　　　水　｜二氧化碳

　　　　能量

計劃和評估週期

使用評估來改變未來計劃　　確定目標

評估結果　　　　　　　　　獲取相關訊息

進行程序　　　　　　　　　準備行全綱要

編寫程序以實現目標　　　考慮可行的替代方案

峰值速度高度

每年厘米

女　　男

年歲

無氧閾值間隔訓練期間的心率

心率

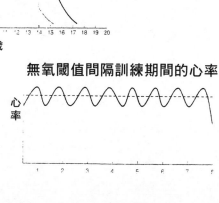

海豚蝶泳施加力量

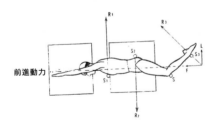

前進動力

浮水力學

上推　　　朝這個方向轉

重量
(B)

浮力中心

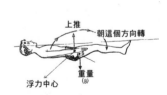

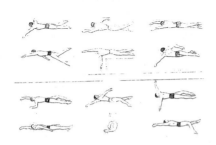

上推

重量　　　重量

游泳姿勢錯誤

上落安全

浮水

坐著入水

所需滑行入水

安全水深 最低

誤差幅度

蛙泳操腿

洗面

集體步行

呼吸

踢腿練習

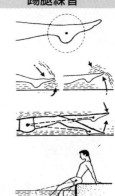

自由式（捷泳）練習

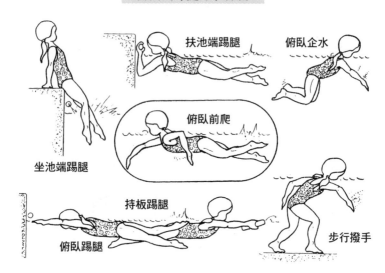

坐池端踢腿

扶池端踢腿

俯臥企水

俯臥前爬

持板踢腿

俯臥踢腿

步行撥手

仰泳（背泳）練習

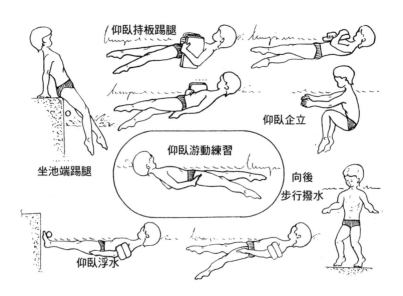

仰臥持板踢腿

坐池端踢腿

仰臥企立

仰臥游動練習

向後
步行撥水

仰臥浮水

一個良好的游泳運動員

　　是需要身體的調節三個主要部分組成，強力，耐力和柔韌性。強力可以定義為阻力或產生張力－拉力或提升。耐力是肌肉或整個身體對某項活動做出多次反應的肌能。兩種類型的耐力：肌肉耐力，這是肌肉執行一項任務的能力，這是循環系統向活動肌肉供血的能力以及呼吸能力，該系統可以為血液提供氧氣，並消除活躍肌肉中，產生的二氧化碳和代謝產物。柔韌性或活動性是指關節，和整個身體正常運動範圍內輕鬆運動的能力，經過適當的設計，以及遵循陸上的練習計劃，比單獨訓練游泳就能建立這些特徵的力量，和靈活性更快，鍛練也可設計成幫助獲得肌肉耐力，儘管這不是其主要目的，但心臟耐力和肌肉的耐力，是主要建立在游泳中的訓練。在解剖和機械原理的基礎上，電圖研究已用於評估這些練習的目的。

　　加強的訓練，在競賽的游泳員，已經開始接受沉重的抵抗運動，因此，計劃進行陸上鍛練的運動員，應該有專門設計，以及增強和改善，其解剖力學稱之為"原動力"的肌肉耐力。在游泳運動的肌肉推動，重要的是與游泳相同的方法鍛練這些肌肉。在生理原理表明，肌肉的量與肌肉的橫截面積成正比，為了說明這一

原理，具有一平方英吋橫截面積的肌肉，可產生 70 磅的力量，負重鍛鍊後肌肉的橫截面增加了一倍，並且力量也有所下降，運動員可以發育出不是"原動力"的肌肉，並可以增加 20 磅更多的重量，這些肌肉是無助於身體的向前推進在某種情況下，它們只是迅速通過增加原動力和習慣性和阻力，以及從原動力肌肉轉移血流和氧氣來使游泳美的定動，當僅原動力和一些相關的肌肉的力量增加。因此，尺寸增加時相對而言，體重增加不會過度。在此概述的鍛鍊程序中。重點是發展肌肉的力量，使手臂穿過水面，其中包括以下的研究：（一）重點在於增強手臂拉水的肌肉力量，不包括有意發展肌肉的運動，這些鍛鍊可恢復手臂不需要非常強大，因為它們可以通過空中恢復手臂（蛙泳除外），並且幾乎沒有阻力，它們主要是對抗手臂的慣性的進行，實際上，游泳運動時通過鍛煉而充分發展原動力的肌肉，背闊肌，胸大肌，三頭機，這些肌肉將有助手臂入水，拉水，推水以及回手四個競技衝程，提供了主要的推動力。手臂的內旋肌，大椎，肩下肌，背闊肌和胸大肌，在所有四個比賽衝程中，正確地發揮手臂使用手臂的旋轉，為了說明這個動作，將手平握在前面，然後將肘部彎曲 45 度，然後提起肘並放下手，腕和手指屈指一腕屈，尺骨和掌長，許多運動員缺乏力量，這些肌肉無法應付雙手遇到水的所有阻力。因此他們在拉力時會通過伸出手指和腕"放鬆"。肘伸肌，三頭肌游泳結束後他們的手臂

拉動。蝴蝶式，爬泳，以及仰泳，使用肘部這種強大延伸將水向後推，腿和腳踝伸肌，股四頭肌，伸肌，腓腸肌和臀肌，所有這些肌肉都參與開始和下推的動作。因此，對游泳運動員而言，他們的發展很重要，他們也是蛙泳踢腿原動力，一些肌肉執行輔助運動，因為它們幫助，但不引起運動。軀幹肌包括前組外側和後組都屬於這一類。它們充當手臂施加在前部的力量和腿部，施加在後方的力量之間的連接可以穩定身體，並為軀幹提供流線型的位置。發展肌肉和耐力的一些原則，從陸上的鍛鍊計劃能從中獲得最大的收益，以下有關漸進式阻力運動，應有兩個原則是通過重阻力運動恢復肌肉力量：

（一）通過使用高阻力低重複運動來增強肌肉的力量。

（二）通過低阻力高重複運動來增強肌肉的耐力，例如以 15 磅至 25 磅的重量進行 300 次或以上與相同的重複運動。（三）使用中等阻力等抵抗力和重複次數的運動，重複 35 次重量 35 磅，雖然沒有第一類運動那麼多，但是有一定的力量並且有一定的肌肉耐力，雖然第二類型一旦確定要實施加在肌肉上的運動或壓力定要建立在肌肉上的質量，這又是培訓特殊的一個例子。

蛙式胸泳與蝶泳

　　游泳運動在古代的亞西里亞，希臘和羅馬，早已是一種很普遍的運動，但當時的人對於游泳競技並不注重，直至一八三七年，英國首先組織了一個「全國游泳協會」發動國內各城市游泳競賽，乃創世界游泳競賽之先河，從這個時代起，游泳競賽便逐漸發展，先由英國各重要大城市舉行，游泳競賽而逐漸引起其他各國都先後普遍舉行競技，而舉世矚目之奧林匹克世運大會也於一八九六年正式增加了游泳競技項目，當時游泳運動已成為一種國際間的競賽，在世界運動會中它已佔一個和別種運動同一重要的地位。

　　胸泳一名詞乃由英文 (BREAST STROKE) 直譯過來，日本人稱為平泳，我國全國體育協會在全國運動會中則恰用俯泳一名詞，俗人則稱蛙泳，以其泳姿與青蛙泳法相似故也，若將各名稱相比較，則以胸泳一詞為較洽當，在捷泳（爬泳）方式亦為面向水下也可稱俯泳一種，故若用俯泳一詞似有重複毛病，蛙泳則所指範圍過狹，因近年已公認蝴蝶式亦為合法胸泳，是則蛙泳僅算胸方式中之一種而已。日本人採用平泳一名詞，則以其泳來須身兩肩與水平面平行，但背蛙泳亦可使身體平行，兩肩與水面平行，故採用平泳一名詞亦未善也。考

胸泳方式競賽，首次被列入世界運動會中比賽項目亦多已採用蛙式胸泳與賽，遠在一八七五年英人珀西‧考特曼 (PERCY COURTMAN) 首次採用蛙泳橫渡英倫海峽成功，可稱蛙泳鼻祖，當時彼之蛙泳一浮一沉前進成為浪型方式，汎游非常吃力，當時對泳式的改進尚無科學方法研究。故此種方式一直沿用了三十餘年，成績亦無多大進步，可由第四屆至第七屆歷次世運會中二百公尺蛙泳成績均未能打破三分大關。德國在一九二〇年七屆世運會以後對游泳方式研究亦不遺餘力，國內游泳專家潛心研究，發覺以一浮一沉之蛙式泳，游來吃力而速度不如理想，乃創出一種平航式胸泳即在作蛙泳時，把身體平滑前進，盡量減少身體有波浪形起伏之無謂體力消耗，結果成績卓著。美國泳家亦爭相效尤，一九二四年巴黎奧運會胸泳競賽中被美國人奪去首席，但德人亦分獲亞季軍，其後日本人亦相繼模仿此泳式而加以改良。故一九二八年第九屆世運會及一九三二年十屆世運會，日本人對此泳式更能青出於藍，胸泳健將鶴田義行蟬聯兩屆盟主，日本人亦足以自豪矣。關於胸泳方式之改良和新方法，各國游泳先進國軍先後潛心研究，尤以一九二〇年至一九三六年，十餘年來德、日、菲、美等國家均有長足之進步在其世界泳壇上，成績較顯著者有：平航 (LOW SAIL) 式，高航 (HIGH SAIL) 式，菲律賓 (PHILIPPIBNE STYLE) 式和蝴蝶 (BUTTERFLY STYLE) 式四種。茲四種方式歷史發展分述如下：

（一）平航式（LOW SAIL）德人因而舊式蛙式之一起一伏成浪型前進既費力而速度又慢，乃研究游泳員在作蛙泳時如何可以減少身體發動而平滑前進，結果發覺手部撥水影響至大，乃將手部撥水過程縮短，而當時撥至肩部成一直線時即兩手向胸前收回，足部用平縮法，即兩足縮回時，兩膝向外而兩足踭貼著，然後兩足向兩邊蹬出至兩足伸直再作夾水動作，（主要使身體姿勢平穩在臂開 合伸直身體向前滑進，滑進前方向約呈 5-10 度角，此時的身體姿勢接近流線型前進阻力較小，吸氣時借助划臂動作使上體略抬，同時抬頭引頸張口吸氣，然後再收手臂向前伸將臉部浸下水中屏氣和呼氣，故游進時身體起伏不大）。故一九二四年第八屆世運會美國選手羅伯特 ‧ 凱爾頓（ROBERT SKELTON）首次應用此平航式蛙泳而創二分五十六秒六記錄。從此胸泳三分大關記錄即被美人打破矣。其後日本人對此泳式，亦專心研究，彼因感日本游泳員身材短小，惟有將蛙式每次循環動作加速，才可彌補身上之缺點，德人埃里希 ‧ 雷德馬徹（ERICH RODEMACHER）以此式稱霸歐洲，其最高記錄為二分四十九秒四，至一九二八年第九屆世運會舉行于荷京，德人雷德馬徹與日本胸泳新進鶴田義行（YOSHIYI TSURTA）同遇于奧運會，兩人經劇烈之競爭，結果日本人鶴田義行以

半碼之先而戰勝德人埃里希・雷德馬徹成績為二
分四十八秒八，德人成績為二分四十九秒一。奧
運結束後，日德兩國游泳教練再潛心研究四年，
一九三二年第十四屆世運會舉行於美國羅省，日
本再派出上屆冠軍鶴田義行與會，德人亦派新進
選手參加，但結果日人包辦冠亞軍鶴田義行，
小池禮三 (REIZO KOIKE) 鶴田義行再蟬聯胸泳盟
主，其創出紀錄為二分四十五秒五四，而德人則
全軍盡墨。德人自此次慘敗後欲圖振作，九三六
年再接再勵，派出平航式胸泳巨人歐文・西塔斯
(ERWIN SIETAS) 參加，結果以十份四秒之差再被
日人葉室鐵夫 (TETSUO HAMURO) 壓到，葉氏成
績為二分四十二秒五，而西塔斯為二分四十二秒
九，但葉氏之胸泳方式為高航 (HIGH SAIL) 式，
而非應用平航式矣。德人以六呎二寸之高大身材
而創出二分四十二秒九，亦算平航式之翹楚。

（二）高航 (HIGH SAIL) 式，日本人因感本國泳員身材
短小若模仿歐美各國胸泳方式吃虧之處頗多，乃
將平航蛙泳加以改良而創出高航式胸泳，泳時整
個身體浮在水面位置甚高，頭部幾乎大半露出水
面，手部撥水過程甚短，足部縮回而兩膝向內而
兩足蹄向外，足部蹬與夾水成一動作，手部是循
環動作較平航式更密，但日人小池禮三 (REIZO
KOIKE) 乃高航式鼻祖，一九三二年世運會中複

賽時以二分四十四秒九雄視群儕，惜決賽以經驗較差而敗於老將鶴田義行之手，但當時對彼之高航式已成為胸泳界所重視。日人教練對高航式胸泳最有心得，在一九三二至一九三六年四年中，日本人應用此泳式胸泳出了不少傑出人材，其中成績顯著者當推小池禮三及伊藤三氏，一九三六年十一屆世運舉行經德京柏林，德國平航式大師西塔斯，美國蝴蝶式怪傑約翰・希金斯 (JOHN HERBERT HIGGINS) 及日本高航式三傑葉室，小池，伊藤同時相遇於共賽中大戰結果，高航式新進選手葉室以二分四十二秒五壓到群雄，德國巨人以十份四秒之差見敗，小池及伊藤兩氏獲三及五名，美國蝴蝶式泳希金斯後勁不繼而僅得第四名，此次為日本人應用高航式壓倒平航式及蝴蝶式之光榮戰績。此時亦為高航式在世界胸泳史上之黃金時代也。高航式主要胸部的力量立肘拉起同時配合腰腹力量，讓上半身處于一個幾乎直立的位置，然後雙手向前沖入水，完成一個動作周期，這種技術雖說增強了上肢力量在蛙泳中的作用，同時也在高頻下阻力小，但過高的拉起，過深的划手，收手沖前入水時阻力也越大。(按傳統的寬蛙泳腿來配合這種技術，在頻率快時阻力更大。因此，人們逐漸發明了窄蛙泳腿來配合這一種技術。窄蛙式腿方法，便是大腿膝蓋外蹬幅度

很小，而主要靠小腿向外甩動踢水，這種技術雖然犧牲了一部分蹬腿的力量，但阻力比寬蛙泳腿明顯小很多並且動作幅度小在快頻率下更加適合（窄腿技術雖難度大，對關節和腳踝的柔韌性都有很高的要求）。

（三）菲律賓(PHILIPPINE STYLE) 菲律賓為亞洲一島國，當地土人多以採珠謀生，故擅長潛水，彼國游泳教練能利用土人特長技能別出心裁創出菲律賓式胸泳，其中成績最佳者特奧菲洛 · 伊爾德方索(TEOFILO YLOEFONSO) 他的胸泳方式與其他各式完全不同，頭部及上身除呼吸時露出水面外，其他的時間全部潛入水中，手部撥水直撥至大腿止，成一個大圓周撥法，足部與其他胸泳無異，他在遠東運動大會帶來手屈一指的胸泳家，曾連獲（七、八、九、十）四屆遠東運動大會胸泳盟主。也曾代表菲島出席過三次世界運動大會（第九、十、十一）三屆，第九屆世運會二百公尺獲季軍，第十屆再獲第六名，第十一屆亦能獲晉入決賽，不幸以第七名落選。彼乃一名軍人，其二百公尺胸泳最高紀錄為二分四十七秒一，連續保持四屆遠東運動大會胸泳盟主，出席三屆世運動會誠屬難能可貴也（他改變了當時的蛙泳風格，將上身更多地方在水面而不是當時下水（歐洲的教科書稱他為＂現代蛙泳之父＂，自然沒有教練）。

（四）蝴蝶式胸泳 (BUTTERFLY BREAST STROKE) 此式
之發現遠在一九二六年德國平航式胸泳專家埃里
希‧雷德馬徹 (ERICH RODEMACHER) 也曾試習
此泳式，而當時祇能作一百碼之短距離泳程，已
筋感疲力竭，但速度確較普通蛙泳胸泳為佳，惜
當時無人研習此式，故不久此式便銷聲匿跡了。
越七年美人因鑑於一九二三年第十四屆世運會舉
行於美國羅省時，彼國胸泳選手在胸泳賽中一
敗塗地，欲謀一雪前恥，乃紛紛研究胸泳新法，
一九三三年美國紐約和密歇根兩院游泳對抗賽
中，喬治‧卡普蘭 (GEORGE KOPLAN) 曾使用
蝴蝶式參加百碼胸泳，而結果壓到群雄，從此各
游泳教練便重視此泳式了。尤以密歇根大學教
練 馬修‧曼恩 (MATTHEW MANN) 特別訓練其
高足傑克‧金斯利 (JACK KINGSLEY) 約翰‧希
金斯 (JOHN HIGGINS)，雷‧凱 (HAY KAYS) 數
人，在兩三年來連續將各項短途胸泳記錄全部
翻新，美國業餘游泳協會上書請求奧林匹克委
員會承認此為合法胸泳結果如願而償。一九三六
年十一屆世運會舉行於德國之柏林，美國便派
出金斯利 (KINGSLEY) 希金斯 (HIGGINS) 及雷‧
凱 (HAY KAYS) 三蝶式泳參加，結果希金斯獲第
四，而金斯利以第八名落選，此次成績雖未稱美
滿收穫，但蝴蝶式已被世界各國人士認為在胸泳

泳壇上已佔重要位置矣。此式與普通胸泳最大不同之分野為手部回手的動作是水中向前伸出而胡蝶式胸泳則回手動作為兩手在水面向前撲出，如蝴蝶兩翼之飛翔，此式優點在手部推進力強普通蛙式胸泳望塵莫及，美國自採用此式以後，所有男女的胸泳長短距離記錄都有極大進展。但在最初採用比賽的兩年半中很多蝶式胸泳都能在短距離稱雄，顯著的例子，如希金斯在世運會決賽過程中，從第一池（五十公尺）至第三池均能領先，但最後一池因後勁不繼而給日本和德國之泳手壓倒，誠屬可惜！世界運動會閉幕後，十餘年來戰爭影響十二、十三兩屆世運會致遭流產，但美國未受戰爭波及游泳運動仍在長足進步中，近數年來美國蝶式胸泳家已能應用此式泅游出一英哩之長距離，克服已往不能保持耐久力之困難矣。一九四八年戰後首次恢復舉行奧林匹克世運會開幕於英京倫敦，美國派出約瑟夫・韋爾德(JOSEPH VEDEUR) 基思・卡特(KEITH CARTER)及羅伯特・索爾(ROBERT SOHL) 三選手出席二百公尺胸泳，結果美將包辦前三名，韋爾德和基卡特兩人分獲冠亞軍皆創大會新紀錄，成績 二分三十九秒三及二分四十秒二（據世界大會紀錄為一九三六年十一屆日人葉室鐵夫(TETSUO HAMURO) 二分四十二秒）從歷史上看蝴蝶式祇有

十餘年之歷史而竟能凌駕于平航式及高航式胸泳之上。從此可證明蝴蝶式胸泳乃近代胸泳式中之原子方式矣。由上列四種胸泳方式來看從歷史而言，當以平航式胸泳悠久，但終被高航式後來居上取而代之，菲律賓胸泳式曾稱雄遠東凡十餘年，在二次世界大戰前也有其輝煌戰績，然較高航式則稍遜一籌。蝴蝶式胸泳乃美國人近年潛心研究進步神速而躍出世界領導地位。在英國舉行之世運會，冠軍美人的約瑟夫‧韋爾德（JOSEPH VEDEUR）已打破二分四十秒大關，在奧林匹克大會中可算是前無古人，堪稱胸泳中原子泳式也。附一九三六年世界運動會于柏林一男子二百公尺胸泳成績：

高航式	（一）葉室鐵夫 (TETSUO HAMURO)	日	二分四十二秒五
平航式	（二）歐文‧西塔斯 (ERWIN SIETAS)	德	二分四十二秒九
高航式	（三）小池禮三 (REIZO KOIKE)	日	二分四十四秒二
蝴蝶式	（四）希金斯 (JOHN HIGGINS)	美	二分四十四秒五
高航式	（五）伊藤三郎 (SABURO ITO)	日	
平航式	（六）約亨巴爾克 (JOACHIM BALK)	德	
菲式	（七）特奧菲洛伊爾德方案	菲	

一九四八年世運會於倫敦男子二百公尺胸泳成績：

蝴蝶式	（一）約瑟夫韋爾德 (VERDEUR)		二分三九秒三（大會紀錄）
	（二）基思・卡特 (CARTER)		二分四十秒二
	（三）鮑勃索爾 (SOHL)		二分四十三秒七
	（四）戴維斯 (DAVIS)	澳	二分四十三秒九
	（五）施拿氏 (A. CERER)	南	二分四十六秒一
	（六）佐頓 (JORDAN)	巴	二分四十六秒四
	（七）堅廸奴 (A. KANDIL)	埃	二分四十七秒五
	（八）布安地 (B. BONTE)	荷	二分四十七秒六

從上兩屆世運會二百公尺胸泳決賽成績看來美國蝴蝶式胸泳包辦前三名，而速率比較舊式胸泳，無論長短距離舊式的確是無法可以追得上。

一九五〇年德國蝶式胸泳家赫伯特・克萊恩 (HERBERT PLEIN) 在歐洲維也納創二百公尺蝶式胸泳世界紀錄成績二分二十七秒三（一九五二年世運會銅牌）。

數十年來美國和世界胸泳紀錄均層出不窮不斷的進步，當然是無止境的，已顯示此項胸泳紀錄，已漸近于登峰造極的境地了。此不斷之進步，實由于下列三項因素：（一）動作本身之進步。（二）競技情緒上之進步。 訓練技術上的進步。 此項泳式創始後，動作的改進，即被認為是增加速度之主因。溯一九二四至

一九三三年蛙或胸泳最大的革新，是划水結束後兩臂由水中前移改為由空中前移，但仍採用蛙式蹬腿動作，出現了蛙式的變形。一九三六年國際泳聯協會對蛙泳規則補充允許蝶式胸泳共同一項目作賽。一九五二年世運會于芬蘭赫爾辛基舉行蛙式胸泳競賽，全部運動員大都採用蝶式胸泳競賽在男子二百公尺蛙泳項目。大會結束後，于一九五三年奧委會決議將蝶式胸泳與蛙式胸泳分開在游泳項目獨立比賽。一九五六年澳洲墨爾本世運會執行蛙泳與蝶泳獨立作賽而有設定各有各的游泳規則限制。茲將以下之蝶式胸泳之手部撥水動作連續方式，大多數世界胸泳奪標者所採用之方式有些泳手如約翰·戴維斯 (JOHN DAVIES) 一九五二年奧運冠軍及約瑟夫·韋爾德 (JOSEPH VERDEUR) 一九八四年英國倫敦奧運盟主兩將撥水之距離。

臂部動作：在臂部入水後，沉至深度約六至八吋時，開始動作，當臂部在水面上，回手動作時所生之慣性使臂部自然沉下至六至八吋。

若臂部在水面之回手動作不足,則臂部入水後並不沉至六至八吋,于是撥水動作開始時上肢幾乎完全浮在水面,由是他的撥水方向幾乎是正向下方。這樣,在臂部撥水推進動作之初,即令身體于上浮,隨著于臂部撥水動作兩手開始作回手動作時,身體又有同樣的沉下,如過份浮起之可將臂部沉于較深處然後開始動作,即可矯正此點。

手指應靠攏,雖然手指力則亦須加倍手掌須保持平坦。從前均認為窩形手掌優于平掌但從流體力學上之研究證明,以掌作碗形且將掌背作流線型則恩渦流及作用增至兩倍,因而損失相當之推進力。當撥水開始兩臂向下和向外撥時,兩臂全直(手部撥水動作正面撥水動作圖I),如是繼續向外向下向後撥水三份之一時,即達最大之幅度(手部撥水動作正面圖II),此時兩肘部開始屈曲,兩掌漸次趨近此項動作明示本文之水下前面圖十二和十三中。若臂部撥水至半途,肘部尚不彎曲則形成臂部向上撥水之弊端使身體下沉,兩肘彎曲,兩臂又幾乎全部在身體之下方彎曲程度漸甚,掌和前臂同時向後撥水,試看手部撥水動作側視圖,細心研究一回便悉。撥水動作將竣,臂部雖已部分在水面上,腕部須彎曲藉以繼續推進。很多教練認為此等圖示撥水動作會引起滑水運動在身體下方撥水時多缺乏力量使其正向撥水。由捷泳動作之水下圖片之研究顯示臂部動作實與蝴蝶式手部撥水動作如同出轍無異,捷泳者是兩臂的相間交互運動

撥水且在身體下方動作，但因身體作繼續性之搖轉，故兩臂與身體之相對位置始終如依圖示而行，則臂部之下緣肌當愈形有力。泳員務須緊記著臂掌須盡量向後撥水動作盡快，本文所登之臂部水面上動作，應該是迅速、放鬆、圓弓形的手部動作在臂部離水向前撲出時應完全將肌肉放鬆（臂部動作正面圖 15）祇令指令臂部在水面進行僅需之力。此項動作之開始時肘部微曲但當臂部向前迴旋至肩部齊平時之離心力便使兩肘伸直上臂較前臂先行入水，因此臂部之放鬆，上臂下水時肘部自然微曲之故。（參看臂部動作正面圖 7）。多數泳員動作時間之配合可分兩類：滑行配合與躍進配合。滑行配合，宜于用在長距離或練習時，除練習外不宜採用此種配合，蓋其不適宜于比賽之故。此種配合即為腿臂動作相間進行，當有臂部在前伸時讓身體在水中滑進。

躍進配合：用于比賽，本文所載各種圖示的均屬此種躍進配合，此種配合乃是足部推進動作與臂部撥水同時開始，因腿部完成推進作時臂部祇才完成撥水動作的六分之一。因此，一般的印像似乎是腿部推進動作較臂部動作先開始，此項動作踢水之主要功能是防止腿部過於下沉（由是產生更多之阻力）又藉此發動身體之前向力，蓋于此際自臂部所獲之推進力甚少也。唯在腿部運動完成之後臂部始可獲致優良之位置以向後划水增進衝力（參看臂動作 9, 10 兩圖）頭部之時間分配在臂部撥水開始之後，頭部即漸以抬起，在臂部撥水將完結時，

頭部須已獲得足夠的高度以吸氣（臂部動作圖 12），當臂部在水面回手向前撲時乃是頭部放鬆之時，而頭部之降低乃屬自然的動作（參看臂部動作圖 6 至 8）。有些泳手認為每秒或三次動作呼吸一次可獲較快之速率，此自不待言乃因頭部繼續運動將增大水阻力也。

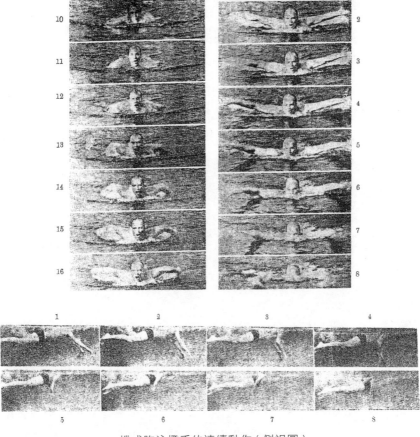

蝶式胸泳撥手的連續動作（側視圖）

腿部動作：蝶式胸泳之腿部動作最佳者是所謂鞭式腿部動作，此種動作泳者之腿步縮回時將其足跟抽回臀部。此種縮回動作仰賴膝部之彎曲所成之角少于七十五度（參看足部側視圖 4 ）。本文刊載之足部踢水側視圖顯著地指出此種腿部縮回動作，當泳者膝部分開至最甚時，其足跟須距臀部約六英吋左右（參看足部側視圖4)，當足部向外，向後和向下踢半圓弧形時使全部足掌正面踢水欲使此種動作正確，當足部向後踢水而極力推進時，大腿務須向內旋轉使腿部形成敲膝姿勢，待腿部收縮迨盡時，膝部始可達到完全分開之境地。此可在本文足部狹踢式的連續動作側視圖連續顯示出矣。昔時眾人均認為胸泳動作中足部之推進大部分由于兩腿間之挾水（但學理告訴我們腿部之推進由于兩腿挾水者少，而由于兩足向後踢水實為腿部動作中之主要推進力。由此觀之，膝部不宜盡量分開之理已屬顯然。當腿部推進動作將完時，足部須作助向後踢水增加推進，更有助于流線型姿勢以利當時臂部撥水動作之推進（足部動作側視圖 7 ）。

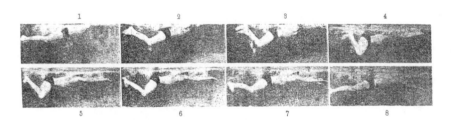

蝶式胸泳足部狹踢式的的連續動作（側視圖）

　　尚此本文圖示者更廣闊之臂部距離更大之動作，個人的泳式之不同是常存在的。有些泳家個人之特別動作是值得稱道，這是由于個人之氣力、耐力、臂長及其他體型有關之種種不同的緣故，有些個人的特殊動作，可能由于習慣，例如兩腿縮回時之高低不均齊，因而影響其速度效率，也有例外者，如一九五二年二百公尺蝶式胸泳世界紀錄保持者德國　伯特　‧　克萊恩（HERBERT KLEIN）。（參看圖）然而他竟又是世界紀錄保持者！我們的見解認為創造一種現代化之泳式藍本不可能的。

德國世界記錄保持者克萊恩

蛙泳是一個兩部份的動作，以腿部蹬踢是握著游泳背後的手撥水手臂運動。多年來游泳者通過盡可能保持頭部沉下而增加了速度。一九五六年澳洲墨爾本奧運，日本選手古川勝最難見的奧運冠軍之一，因為他非同尋常的技術使他有 75% 的時間保持在水下。但它也導致了氧氣剝奪和健康問題。

蛙泳是最嚴格定義的游泳姿勢，要求游泳者遵守以下規則：（一）必須同時進行所有腿部和臂部運動，不允許交替運動。（二）肩膀必須保持與水成一直線。（三）雙手必須一起向前並從胸部推前，必須將雙手放回水面上或下。（四）僅允許向後和向外踢蛙腿。（五）轉身和結束，雙手必須同時觸摸牆壁。（六）除了開始，第一沖程每轉身後的腳踢水外，頭部的一部分必須保持在水面以上，由於什麼構成合法或非法技巧爭論不斷。所以蛙泳一直是最具爭議的姿勢處於競賽。

現今的規則蛙泳運動員在轉身後可以允許作一個完整的蛙泳潛游動作，並每個動作出水一次泅游二〇〇八年中國北京奧運男子一百公尺及二百公尺蛙泳冠軍日本選手 北島康介 (KOSUKE KITATIMA) 成績時間五八秒九一及二分七秒六四。

蛙泳連續圖

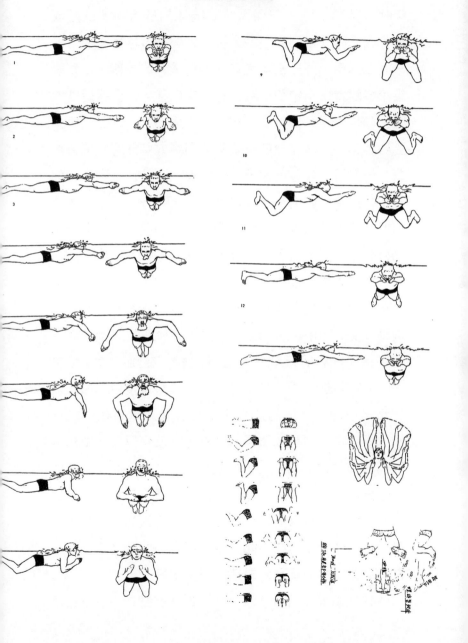

　　蝶式胸泳在很早以前已經出現在二十世紀三十年代，美國游泳員曾採用蝶式胸泳的技術創造過好成績，因當時受規則的限制未被列入奧運游泳競賽項目。一九二四至一九三三年是蛙式胸泳最大的革新，是划水結束後兩臂由水中前移改為由空中前移，但仍採用蛙泳蹬腿動作出現，出現了蛙式胸泳的變形。一九三六年德國柏林奧運，補充允許蝶式胸泳與蛙式胸泳同一項目作賽。一九五二年芬蘭赫爾辛基奧運大部分蛙式胸泳游泳員是採用蝶式胸泳在胸泳項目中比賽。一九五六年蝶泳的歷史奧運蝶泳首次被編入獨立游泳項目作賽，有男子二百公尺蝶泳及女子一百公尺蝶泳（乃是首次舉行）。

　　蝶泳規則修改後，僅僅幾年的時間，海豚式蝶泳就代替了原來的蹬腿蝶泳。一九五七年匈牙利運動員 G‧圖姆佩克 採用海豚式蝶泳以一分三秒四的成績，第一個創造了一百公尺蝶泳的世界紀錄。在競技游泳歷史上，可以說從來還沒有像海豚式蝶泳這樣發展得如此順利和迅速，蝶泳的打腿速度是競技游泳中最快的一種。如果它的運動成績再迅速提高，就可以代自由式泳（捷泳）而成為世界上最快的游泳姿勢。但至今還未能超過自由式泳，原因可能它的推動力量與自由式泳相比還是不均勻，兩臂同時划水雖然產生很大的推動力，可是在移臂時速度迅速下降，這種不均勻的前進速度，必然消耗更多的力量影響成績進一步提高。

　　蝶泳規則：如同蛙泳一樣，蝶泳運動員必須使肩膀

與水面保持一致，必須同時移動手臂和腿部並且不得在水下泅游，除開始和每次划水後的第一次划水轉身與蛙泳不同，蝶泳規則允許游泳者將手臂放回水上，並抬起和抬起腿和腳上下踢。如今水下蝶泳被限制十五公尺潛游。開始起跳和轉身後。

而世界和大陸級別，則進行五十公尺蝶泳游泳項目。英國五次獲得世界金牌，得主詹姆斯‧希克曼 (JAMES HICKMAN) 是一位開創性的蝶泳運動員。在一九九八年三月至二〇〇一年一月的四年中有兩年時間保持了世界短途蝶泳記錄。

二〇〇八年中國北京奧運，美國選手 邁克爾‧菲爾普斯 (MICHAEL PHELPS) 兩金獎牌，男子一百公尺蝶泳（五十秒五八）二百公尺蝶泳（一分五十二秒零三）。

海豚式蝶泳口訣：胸腋下壓肘相離，收腹提臀，入水鐵律；胸壓划水，內扭發力；虎背升騰，低擺彈臂；聳肩甩腕，悠移雙翼；輕拿輕放，肘高手低；腿起腿落，源自腰脊；蛇態波狀，首項為旗。

蝶泳連續圖

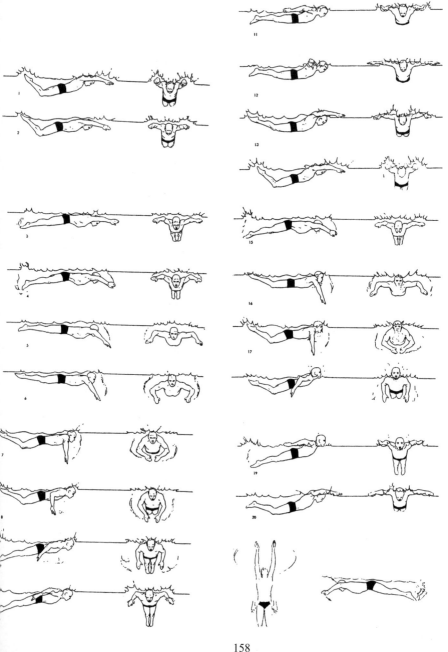

背泳（仰泳）仰臥水面的游泳姿勢，是被國際泳聯總會設定規則的泳姿。仰泳時，口鼻一直處於水面，呼吸便利但無法前望，定向困難。在比賽中唯仰泳須要運動員在水裡開始，其他泳式都容許跳水起步。因此，在個人混合泳中仰泳是第二種泳姿，而接力混合是第一泳姿。

背泳起初是非常溫和的動作，雙手在肩寬位置入水，雙足踆屈，準備開始下打動作，頭部稍微前傾，回手時，雙臂所產生的力量，使臂作斜線外划，雙腿下打作開始。

但是在一九一二年 哈里‧赫 (HARRY HEBB) 仍沿用了直臂，交替手臂的動作為比賽提供了動力。一九三〇年代澳大利亞游泳員得出的結論是水下彎曲手臂要比伸直的手臂好。在一九八八年二十四屆漢城奧運會上日本選手鈴木大地 (DIACHI SUZUKI) 和美國選手大衛‧伯克夫 (DAVID BERKOFF) 爭三十公尺的距離，這使他們的比賽，水下使用蝶式豚腿潛游，該仰泳技術被迅速禁止。今天，水下仰游泳被限禁為 15 公尺轉身之後。

二〇〇八年北京奧運男子一百公尺背泳英國選手亞倫‧皮爾索爾 (AARON PEIRSOL) 成績時間五十二秒五四。

自由式泳（捷泳）是官方游泳競賽的項目，其規則是由國際泳聯總會制定。自由式嚴格不是一種游泳姿

勢，在自由式泳競賽的規則幾乎沒有任何限制，但大多
的游泳員自由式泳選擇使用爬式（捷泳），因其限力少
速度均勻及快速的游泳姿勢，外界人士經常把自由式泳
與爬泳混淆，自由式泳的意思是參賽者可以用任何姿勢
作賽。

　　自由式泳（捷泳）在太平洋和南美洲廣泛使用，
于一八四八年英國首次出現，當時一名陸軍軍官和指
揮官蘭金（RAN KIN）將劇團帶到倫敦，在霍爾本巴斯
（HOLBORN BATHS）他們中的兩個人飛翔的海鷗和煙
草帶了一位倫敦游泳教授哈羅德‧肯沃西（HAROLD
KENWORTHY）先生，在水中長時間顯示後，在時代雜
誌上，他們看到他們像風車的帆一樣用手臂猛烈地猛沖
水，美國人被新鮮的肯沃西進行蛙泳。英國人因爬行的
優雅而感到不安，他們堅持蛙泳，後來美國人把這種技
術現代化。一九〇四年奧運會美國金牌得主查爾斯‧
丹尼斯（CHARLES DANIELS）就是一個早期的例子。在
一九一二年奧運會上，夏威夷運動員 杜克‧卡哈納摩
庫（DUKE KAHANMONKU）向世界介紹了從手臂部開始
踢腳的六踢一循環技術，產生了更多功率。二〇〇八年
北京奧運男子五十公尺自由式泳巴西塞薩爾‧西埃洛
時間二十一秒三。